디자이너를 위한
# 한글 레터링

이수연 저

YoungJin.com Y.
영진닷컴

# 디자이너를 위한 한글 레터링

ISBN 978-89-314-7809-9

**독자님의 의견을 받습니다.**

이 책을 구입한 독자님은 영진닷컴의 가장 중요한 비평가이자 조언가입니다. 저희 책의 장점과 문제점이 무엇인지, 어떤 책이 출판되기를 바라는지, 책을 더욱 알차게 꾸밀 수 있는 아이디어가 있으면 팩스나 이메일, 또는 우편으로 연락주시기 바랍니다. 의견을 주실 때에는 책 제목 및 독자님의 성함과 연락처(전화번호나 이메일)를 꼭 남겨 주시기 바랍니다. 독자님의 의견에 대해 바로 답변을 드리고, 또 독자님의 의견을 다음 책에 충분히 반영하도록 늘 노력하겠습니다.

**주 소 :** (우)08512 서울특별시 금천구 디지털로9길 32 갑을그레이트밸리 B동 10층 (주)영진닷컴

**이메일 :** support@youngjin.com

※ 파본이나 잘못된 도서는 구입처에서 교환 및 환불해드립니다.

※ 13p의 폰트 자료 사진은 (주)티랩의 허가를 얻어 실었습니다.

## STAFF

**저자** 이수연 | **총괄** 김태경 | **진행** 윤지선 | **디자인·편집** 김효정

**영업** 박준용, 임용수, 김도현, 이윤철 | **마케팅** 이승희, 김근주, 조민영, 김민지, 김진희, 이현아

**제작** 황장협 | **인쇄** 예림

# 저자의 말

<디자이너를 위한 한글 레터링>은 한글 디자인의 원리를 이해하고 한글 레터링을 만들어갈 수 있도록 이론서와 실용서의 중간 포지션에서 집필 되었습니다. 이 책이 한글 레터링을 처음 배우는 분들에게 도움이 될 수 있기를 바랍니다.

　　<디자이너를 위한 한글 레터링>을 완성하기까지 도움 주신 모든 분들께 진심으로 감사드립니다.

2025년 봄

이수연

# • 목차 •

저자의 말

## PART 3 한글 디자인 표현

## PART 4 한글 레터링 보정

# 한글 디자인
# 기초 이론

# 1 한글 디자인 기초 이론 1

## ⚡ 타이포그래피, 한글 레터링, 폰트 디자인의 차이

여러분이 어떤 작업을 하실 때든, 시중에 나와 있는 폰트가 나의 작업물과 딱 맞지 않아 고민스러웠던 경험이 있을 것입니다. 이럴 때에는 차라리 직접 그리고 싶다는 생각을 하게 되지요. 이런 마음이 들었다면, 글자를 그리기 위한 기초 이론을 먼저 배워보는 게 좋습니다. 레터링을 무작정 시도하면 엉성하고 어색한 디자인이 나올 수 있으므로, 타이포그래피, 한글레터링, 폰트 디자인의 차이부터 글자 디자인에서 쓰이는 용어나 기본 구조 조형 등 기초적인 이론을 알고 레터링 작업을 시작해 보도록 합시다.

**활판 인쇄술에 필요한 금속활자**

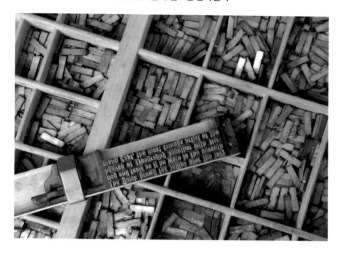

　타이포그래피는 금속 활자를 주조하고 배열하여 인쇄하는 기술인 활판인쇄술에서 유래했습니다. 초기에는 기술 공정 자체에 초점을 두는 용어였지만 시간이 흐르고 인쇄 기술과 매체가 발달하면서, 오늘날에는 시각 디자인 전반에서 글자와 관련된 대부분의 작업을 타이포그래피로 부르는 경향이 뚜렷합니다. 용어의 사용 범위가 넓어진 만큼 작업의 성격에 따라 타이포그래피의 영역을 두 갈래로 나눠 살펴볼 수 있습니다.

## 1) 글자 또는 글꼴을 활용하는 영역

편집 디자인, 그래픽 디자인, 영상 디자인 등이 있습니다.

### 마이크로 타이포그래피

마이크로 타이포그래피는 글자와 글자 사이의 간격(자간), 줄과 줄 사이의 간격(행간), 글자의 정렬 방식 등 지면의 글자를 세밀하게 조정하여 문장의 가독성을 향상시키는 작업입니다.

**자간 조정(Kerning)**

## 매크로 타이포그래피

매크로 타이포그래피는 정보의 시각적 위계 구조를 만들고 글자의 배치와 크기, 색상 조합, 여백 등의 요소를 조정하여 지면 전체를 조화롭고 질서 있게 구성하는 작업입니다.

**1908년 'Vogue'의 매크로 타이포그래피**

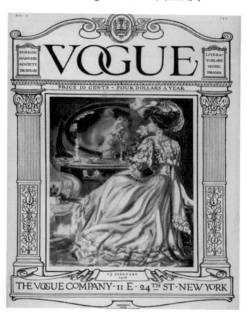

## 키네틱 타이포그래피

키네틱 타이포그래피는 글자에 움직임을 더해 메시지를 더욱 생동감 있게 전달하는 영상 디자인의 기법입니다.

## 2) 글자 또는 글꼴을 그리는 영역

### 폰트 디자인

폰트 디자인은 폰트 한 벌의 스펙을 설계하고 OTF, TTF 등의 파일 형식으로 완성하는 작업입니다. 폰트 한 벌의 스펙 구성은 다양하지만 보편적인 KS X 1001[1] 스펙으로 보면 한글 2,350자, 영문 95자, KS 심벌 985자로 이루어져 있으며, 이 한 벌의 스펙을 일관성 있는 속성으로 디자인합니다.

### 레터링

레터링은 특정한 문구나 문장에 최적화된 글자를 설계하고 조형하는 작업입니다. 표현의 방향에 따라 글자 형태를 유연하고 다양하게 디자인할 수 있으며 대체로 한정된 문구나 단어를 다루는 만큼 조형의 자유도가 높습니다. 폰트 디자인에 비해 다루는 글자의 양

---

1 한국 산업 규격으로 지정된 한국어 문자 집합

이 적다는 점이 특징이지만, 그렇다고 작업하는 글자의 수로만 레터링을 정의해서는 안 됩니다.

예를 들어 백 자의 글자를 그리더라도 특정 문장에 최적화된 형태로 조형한 것이라면 레터링에 해당합니다. 반면 폰트는 어떤 문장이든 균형과 조화를 유지할 수 있도록 설계되어야 하며 제한된 글자 수로 수천 자 이상을 구현할 수 있어야 합니다. 두 작업은 닮은 점도 많지만 필요한 노하우나 감각은 조금씩 다르며 서로 영향을 주고받는 관계에 있습니다.

**김진평의 레터링을 기반으로 만든
'Tlab 에델바이스' 폰트**

# ⚡ 가독성과 판독성의 차이

## 가독성(Readability)

가독성은 독자가 문장을 편안하게 읽을 수 있는 정도를 말하는 용어입니다. 가독성은 국가, 지역, 세대, 문화 등 다양한 요인의 영향을 받기 때문에 개인마다 다르게 인식됩니다. 예를 들어 우리나라 신문은 과거에는 주로 세로쓰기를 사용하다가, 1990년대 이후 대부분 가로쓰기로 전환되었습니다. 그 이후 태어난 세대는 디지털 환경과 가로쓰기에 익숙하기 때문에 세로쓰기 형태로 제작된 신문을 읽을 때 불편함을 느낄 수 있습니다. 반면 종이 신문을 오래 읽은 세대는 세로쓰기를 부담스럽지 않게 읽을 것입니다. 가독성은 본문용 폰트 디자인에서 중요한 요소입니다. 본문용 폰트는 주로 장문에 사용되기 때문에 강한 조형적 특징을 추구하기보다는 안정적인 형태로 독자의 시선을 편안하게 이끌 수 있도록 설계됩니다.

세로쓰기 형식의 1945년 서울신문

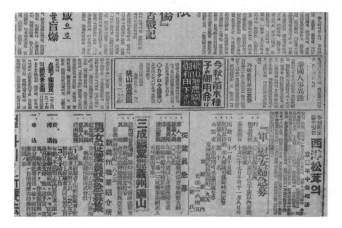

## 판독성(Legibility)

판독성은 글자가 다른 글자와 혼동되지 않고 식별될 수 있는지를 나타내는 용어입니다. 형태가 독특하더라도 읽는 데 문제가 없다면 판독성은 확보된 것입니다. 예를 들어 아래 폰트처럼 자동차 번호판에 쓰이는 숫자를 살펴보면 혼동을 일으킬 수 있는 글자들을 구별하기 쉽도록 설계되어 있습니다. 숫자 1과 알파벳 I, 숫자 0과 알파벳 O처럼 비슷하게 생긴 글자가 서로 구별되도록 조형에 차이를 두는 식입니다.

  이런 조형 차이는 번호판을 읽거나 행정적으로 식별해야 할 상황에서 오독을 줄이는 데 도움이 됩니다. 제목용 폰트, 레터링에서는 판독성이 중요한 요소입니다. 레터링은 편안하게 읽히지 않더라도 식별이 가능하다면 조형적으로 다양한 시도를 할 수 있습니다.

**독일의 차량 번호판에 쓰이는 FE-Schrift체**

ABCDEFGHIJKLM
NOPQRSTUVWXYZ
0123456789 ÄÖÜ

## **3** 왜 한글은 영문보다 로고에 쓸 수 있는 폰트가 적을까?

폰트 작업을 하다보면, 영문을 위한 폰트에 비해 한글 폰트의 수는 터무니없이 적은 것을 알 수 있습니다. 단순히 사용자 수가 차이나서일까요? 영문[2]과 한글의 구조적 차이를 이해하면 로고에 적용할 수 있는 한글 폰트가 왜 적은지 알 수 있습니다.

**영문의 풀어쓰기 구조, 한글의 모아쓰기 구조**

# Logo
# 로고

위의 글자 예시를 보세요. 영문은 각 글자가 독립적으로 나열되는 풀어쓰기 구조입니다. 반면 한글은 자음과 모음이 결합하여 글자가 되는 모아쓰기 구조입니다. 한글은 풀어쓰기 구조의 영문에 비해 구조가 훨씬 복잡합니다. 예를 들어 '마', '모', '무'를 디자인한다고 할 때, 똑같이 자음 'ㅁ'에 모음 하나가 붙은 조합이지만

---

2 영문은 글자 시스템을 지칭하는 용어가 아니기 때문에 정확히는 라틴 알파벳을 의미합니다. 다만 더 잘 와닿는 비교를 위하여 이 챕터에서는 영문으로 지칭하였습니다.

시각적 균형감을 위해 각각 자모의 크기나 위치를 조금씩 달리해야 합니다.

또 다른 예로 '타이포그래피'라는 단어를 한글 폰트로 쓴다고 가정해 봅시다. 이때 대부분의 폰트에서는 '포'의 모음 'ㅗ'와 '그'의 모음 'ㅡ'의 위치가 달라집니다. 이 외에도 한글 폰트는 시각적 균형을 위해 고려해야 할 변수가 매우 많습니다. 즉 한글 폰트는 구조적 특성과 수천 자를 제작하는 과정에서 발생하는 시각적 변수 때문에 영문 폰트에 비해 단정하게 딱 떨어지게 정리된 로고를 구현하기 어려운 것입니다. 이런 이유로 한글 로고는 폰트를 그대로 쓰기보다 폰트를 아웃라인하여 수정하거나 아예 레터링으로 다시 그리는 경우가 많습니다.

**같은 구성처럼 보이지만 중성의 위치가 다르다**

## ⚡ 구글의 로고가 완벽한 정원이 아닌 이유?

구글 로고를 한번 살펴보겠습니다. 완벽한 원이 아니라 약간 찌그러져 보이지요? 이것은 실수가 아니라, '시각 보정' 때문입니다. 다양한 크기와 환경에서도 자연스럽고 보기 편하도록 조정한 결과이지요. 우리의 눈은 정밀한 수치보다는 편안하고 조화롭게 보이는 것을 더 자연스럽게 느끼기 때문에, 로고 디자인에서도 이러한 점을 고려한 것입니다.

**구글 로고, 완벽한 정원이 아니다.**

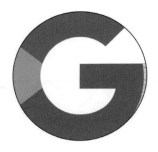

또 다른 예시인 '카니자의 삼각형'은 실제로는 삼각형이 그려져 있지 않지만, 인간의 뇌가 삼각형이 있다고 착각하게 만드는 그림입니다. 이러한 현상은 인간의 뇌가 시각 정보를 단순하게 해석하려고 노력하기 때문입니다. 뇌는 눈에 들어오는 정보를 그대로 받아들이지 않고, 이미 알고 있는 형태나 경험에 비추어서 재구성합니다. 그래서 없는 삼각형을 보게 되는 착시가 발생하는 것입니다.

**카니자의 삼각형(kaniza triangle)**

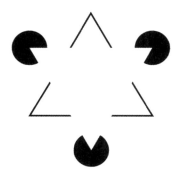

　시각 보정은 시지각 과정에서 생기는 착시 현상을 인간의 눈에 조화롭고 균형 있게 인식되도록 조정하는 작업을 말합니다. 이 작업을 통해 도형이나 글자 등을 시각적으로 더 균형 잡힌 형태로 만들 수 있습니다. 이러한 시각 보정 훈련을 할 때, 그리드 사용은 지양하는 것이 좋습니다. 한글 레터링 작업에서는 그리드를 사용하는 대신 직접 눈으로 보고 안정적인 형태를 만드는 훈련이 반드시 필요합니다. 그럼 다음의 여러 가지 착시 현상을 분석하며 어떻게 보정하면 착시 현상을 줄일 수 있는지 알아봅시다.

## 1) 굵기의 착시

**굵기 보정 전후**

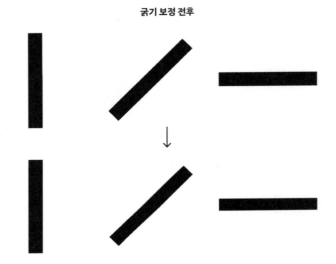

같은 굵기의 선은 가로로 누울수록 두꺼워 보입니다. 위쪽 그림을 보면, 같은 굵기의 선인데도 45°로 누웠을 때, 그리고 아예 가로가 되었을 때와 다르게 보입니다.

**네 면이 똑같은 굵기인 'ㅁ' 보정 전후**

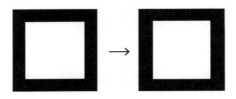

그렇기 때문에, 'ㅁ'의 네 선을 똑같은 굵기로 그려도 가로획이 세로획보다 굵어 보이는 현상이 생깁니다. 그러므로 가로획을

살짝 가늘게 하여 두께 착시를 보정해 주어야 세로획과 가로획의
굵기가 일정해 보입니다.

**세로획을 가늘게 디자인한 'ㅁ'**

또 이 두께 착시 때문에, 글자 디자인을 할 때 일반적으로 세
로획이 가로획보다 두꺼운 것이 안정적 형태로 여깁니다. 하지만
반대로 세로획이 가로획보다 가늘게 디자인된 글자도 있습니다.
아래의 폰트는 모두 가로획을 세로획보다 두꺼운 형태로 디자인한
것입니다.

**everse-contrast "Italian" type in an 1828**
**가로획을 훨씬 두껍게 제작한 리버스 콘트라스트(Reverse-contrast) 폰트**

## 2) 위아래 크기의 착시

**아래 도형 크기 보정 전후**

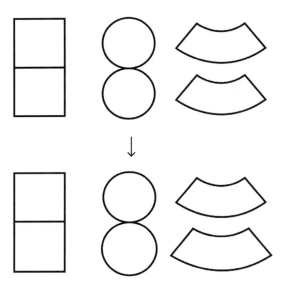

같은 크기의 도형을 위아래로 배열할 경우, 위쪽의 도형보다 아래쪽 도형의 크기가 작아 보이는 착시입니다. 따라서 크기가 같아 보이게 하려면 아래쪽 도형의 크기를 보정해야 합니다.

## 3) 도형의 크기와 착시

**도형 크기 시각 보정 전후**

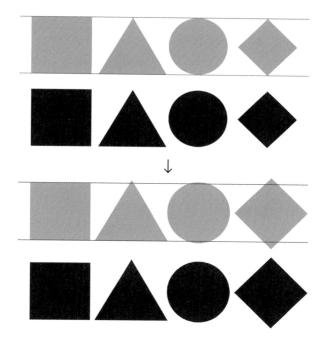

사각형을 기준으로 그리드에 맞추어 삼각형, 원, 마름모를 그린 뒤 그리드를 삭제하면 사각형에 비해 삼각형, 원, 마름모의 크기가 작아 보입니다. 따라서 도형이 비슷한 크기로 보이려면 위의 '도형 크기 시각 보정 전후' 그림처럼 도형이 시각적으로 균형 있게 보일 수 있도록 도형의 크기를 조정해야 합니다. 이 원리를 바탕으로 간단하게 글자에 응용하면 다음 페이지의 '도형 착시 보정을 적용한 글자'와 같이 보정할 수 있습니다.

일반적으로 'ㅁ'은 사각형과 형태가 비슷합니다. 'ㅁ'을 기준으로 'ㅅ', 'ㅇ', 'ㅊ'을 그리드에 맞추어 그리게 되면 다른 'ㅁ'에 비해 나머지 자소의 크기가 작아 보입니다. 이를 시각적으로 균형 있게 보일 수 있도록 조정해주어야 합니다. 삼각형과 형태가 비슷한 'ㅅ'은 위쪽과 아래 양쪽이 벌어진 형태로 보정하고, 원형과 비슷한 'ㅇ'은 사방이 조금씩 벌어진 형태로, 마름모와 비슷한 'ㅊ'은 삼각형과 원보다 훨씬 벌어진 형태로 보정합니다.

**도형 착시 보정을 적용한 글자**

## 4) 단면의 형태에 따른 착시

같은 위치에 있어도 단면의 형태에 따라 착시가 일어납니다. 단면이 점의 형태를 가진 도형은 면의 형태를 가진 도형에 비해 면적이 작아 보입니다.

**'ㅂ'과 'ㅁ'의 윗부분**

예를 들어 'ㅂ'과 'ㅁ'의 위쪽만 잘라내서 놓고 보면, 'ㅂ'은 점의 형태이고 'ㅁ'은 면의 형태입니다. 보정하지 않으면 'ㅂ'이 더 낮은 곳에 있는 것처럼 보일 것입니다. 따라서 아래 그림처럼 'ㅂ'을 'ㅁ'보다 조금 더 높은 위치에서 시작하도록 보정해야 두 글자가 같은 위치에 있는 것으로 보입니다.

**'ㅂ'이 높은 위치에서 시작하도록 보정한 글자**

## 5) 선 개수에 의한 착시, 회색도

같은 굵기의 선이라도 선의 수가 많아질수록 더 굵어 보입니다. 여러 개의 도형에 흐림 효과를 씌운다고 생각해 보세요. 선의 개수가 많은 오른쪽은 진하게, 선의 개수가 적은 왼쪽은 연하게 보입니다. 이 농도 차이를 회색도라고 부르며 고르게 보이도록 선의 굵기를 조정해야 합니다.

**선의 개수가 많을수록 진하게 보이는 글자**

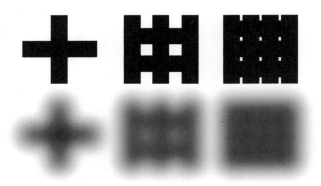

아래의 '빨래'와 '빨리'를 보면 같은 계열의 자소(ㄹ)도 획의 개수에 따라 굵기를 보정하여 시각적으로 회색도가 비슷해 보일 수 있도록 보정한 것을 볼 수 있습니다.

**선의 굵기를 보정하여 가독성을 높인 글자**

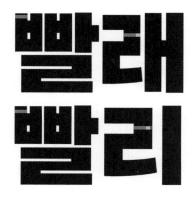

## 5 한글의 자음, 모음, 받침 외에 다른 용어가 있다고?

**한글 요소 명칭**

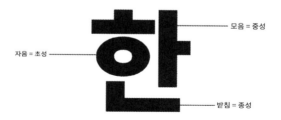

자음 = 초성

모음 = 중성

받침 = 종성

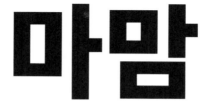
가로모임

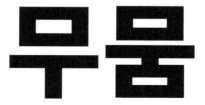
세로모임

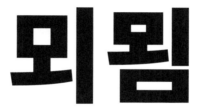
섞임모임

우리는 보통 '자음', '모음', '받침'이라는 말을 흔히 쓰지만, 한글 디자인에서는 보편적으로 자음은 초성, 모음은 중성, 받침은 종성이라고 합니다.

모음이 어떻게 중심을 잡는지에 따라서도 부르는 명칭이 다릅니다. 'ㅏ', 'ㅑ', 'ㅓ', 'ㅕ', 'ㅣ'가 중성으로 온 글자는 가로모임, 'ㅗ', 'ㅛ', 'ㅜ', 'ㅠ', 'ㅡ'가 중성으로 온 글자는 세로모임, 그리고 'ㅚ', 'ㅟ'처럼 가로 형태와 세로 형태의 모음이 복합적으로 온 글자는 섞임모임이라고 부릅니다. 이때 그림의 왼쪽 '마', '무', '뫼'처럼 받침이 없는 경우 앞에 '민글자'를 붙여 부릅니다.

**기둥과 보**

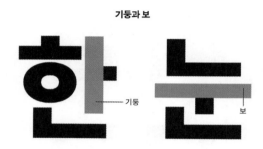

가로모임의 중성에 있는 세로획을 '기둥'으로 부르고, 세로모임 중성의 가로획을 '보'라고 부릅니다. 이 '기둥'과 '보'에서 줄기가 뻗어나가며 하나의 낱자가 됩니다.

이 외에도 레터링 학습에 필요한 한글 요소를 부르는 명칭들이 많습니다. 고딕과 명조의 대표 글자를 보며 하나씩 알아보겠습니다.

## 고딕 명칭 요약

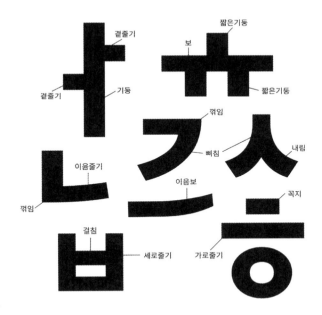

기둥: 가로모임, 섞임모임의 중성에서 세로로 그려지는 획

곁줄기: 기둥에서 나온 짧은 가로획 (ㅏ, ㅓ)

보: 세로모임, 섞임모임의 중성에서 가로로 그려지는 획

짧은기둥: 보에서 나온 짧은 세로획 (ㅗ, ㅛ, ㅜ, ㅠ)

이음줄기: 기둥과 만나는 가로획 (ㄹ, ㄷ, ㄴ 등의 가장 마지막 가로획이 휘어져 있을 경우)

이음보: 섞임모임에서 오른쪽으로 치켜져 기둥과 이어지는 보(ㅘ, ㅙ, ㅝ, ㅞ, ㅟ, ㅢ)

삐침: 왼쪽 사선 방향으로 그려진 획

내림: 오른쪽 사선 방향으로 그려진 획

걸침: ㅂ, ㅃ, ㅒ, ㅐ 의 중간 가로획

꺾임: 가로획과 세로획이 만나는 부분

꼭지: ㅎ, ㅊ에서 가장 위에 있는 획

## 명조 명칭 요약

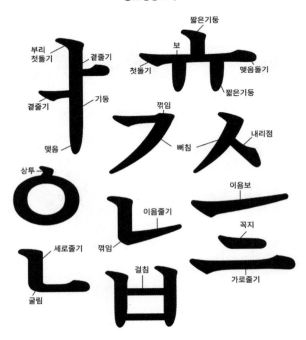

기둥: 가로모임, 섞임모임의 중성에서 세로로 그려지는 획

보: 세로모임, 섞임모임의 중성에서 가로로 그려지는 획

첫돌기: 초성, 중성, 종성에서 획이 시작할 때 볼록하게 나온 돌기

부리: 기둥의 첫돌기를 부리라고도 함

곁줄기: 기둥에서 나온 짧은 가로획 (ㅏ, ㅓ)

맺음: 가로모임, 섞임모임 중성 기둥의 아랫부분, ㅁ, ㅂ에서 아래로 튀어나
온 부분들

맺음돌기: 세로모임, 섞임모임 중성 보의 오른쪽 끝부분

짧은 기둥: 보에서 나온 짧은 세로획 (ㅗ, ㅛ, ㅜ, ㅠ)

꺾임: 가로획과 세로획이 만나는 부분

삐침: 왼쪽 사선 방향으로 그려진 획

내리점: 오른쪽 사선 방향으로 그려진 획

이음줄기: 기둥과 만나는 가로획 (ㄹ, ㄷ, ㄴ 등의 가장 마지막 가로획이 휘
어져 있을 경우)

상투: ㅎ, ㅇ 상단의 튀어나온 돌기

이음보: 섞임모임에서 오른쪽으로 치켜져 기둥과 이어지는 보(ㅘ, ㅙ, ㅝ,
ㅞ, ㅟ, ㅢ)

굴림: 줄기가 둥글게 굴려 꺾이는 부분

걸침: ㅂ, ㅃ, ㅐ, ㅒ 의 중간 가로획

꼭지: ㅎ, ㅊ에서 가장 위에 있는 획

# 2 　한글 디자인 기초 이론 2

## ⚡ 서체의 종류에 대해 알아야 하는 이유는 뭘까?

여러분이 좋아하는 영화는 무엇입니까? 이 책의 독자들은 포스터에 쓰인 글자를 한 번쯤은 관찰해 본 적이 있으실 겁니다.

호쾌한 액션 장르에는 각지고 단단한 서체가, 서정적 분위기의 영화에는 감정석인 서체가 주로 쓰이는 걸 볼 수 있습니다. 영화 포스터, 책 표지, 광고 등 장르와 상관없이, 주제에 어울리는 서체를 사용할 때 포스터는 더욱 빛납니다. 레터링을 하는데 왜 서체의 종류에 대해 알아야 할까요?

한글 서체는 명확한 표준 분류 체계를 가지고 있지 않습니다. 시각 요소에 따라 느낌이 천차만별로 변화하기 때문에 분류가 까다롭기 때문입니다. 그럼에도 불구하고, 몇 가지 대표적인 한글 서체 종류를 알아두는 것은 필요합니다. 서체에 대한 아무런 정보 없이 자료를 검색하며 레터링을 시도하는 것은 발상 과정을 광범위

하고 모호하게 만들기 때문입니다.

많은 디자이너들이 레터링 작업을 할 때 레퍼런스에 의존하는 이유도 여기에 있습니다. 서체에 대한 기본적인 이해가 없으면 글자의 구조나 조형 원리를 스스로 판단할 수 없어 결국 다른 디자인을 보고 '아, 이렇게 하는 건가 보다' 하며 따라 익힐 수밖에 없습니다. 마치 기본 재료의 성질과 조리법을 모르면 레시피 없이 요리를 만들어낼 수 없는 것처럼, 글자의 기본 형태를 모르면 발상 자체가 막연해질 수밖에 없습니다. 그렇기에 제대로 된 작업을 위해서는 서체의 종류에 대해 이해하고 있어야 합니다.

또한 서체의 종류와 특성에 대한 이해는 창의성과 독창성을 발휘하는 데 도움을 줍니다. 예를 들어 '세련된 커리어 우먼'을 주제로 레터링을 제작할 경우, 영문 서체의 종류와 역사 그리고 서체의 분위기에 대해서 알고 있다고 생각해 봅시다. 이렇게 기본 재료를 잘 알고 있는 상태에서는 다음과 같이 발상을 이끌어 낼 수 있을 것입니다.

"패션잡지에서 자주 쓰는 서체가
'커리어 우먼'에 직관적으로 어울릴 것 같은데?"

⇩

"세련된 커리어 우먼 이미지에는 보도니가 잘 어울리는 것 같아.
패션 잡지에서도 많이 쓰고, 현대적이면서도 너무 가볍지 않은 서체니까."

⇩

"보도니의 줄기 대비감이 세련된 느낌을 주는 것 같은데,
더 품위 있고 깔끔한 느낌이 추가되면 좋겠어."

⇩

"바스커빌이 세련되면서 품위 있는 느낌을 주는 것 같아."

⇩

"획 대비가 강하고 예리한 세리프를 가지고 있는 글자를 그려 볼까?"

보도니

# Bodoni

바스커빌

# Baskerville

## ⚡ 한글 서체의 종류에 명조와 고딕만 있는 것이 아니라고?

한글에는 흔히 아는 명조와 고딕 외에도 다양한 모양의 글씨들이 있습니다. 또한 같은 명조 계열이어도 종류가 다양하게 있어 각자 특성에 맞는 글씨로 선택하여 사용할 수 있습니다. 서체별로 분위기가 다양한데 개인의 관점에 따라 분위기는 다르게 해석될 수 있습니다. 어떤 사람은 명조체를 보고 전통적이면서 고상한 이미지를 떠올릴 수 있지만, 어떤 사람은 관습적이고 예스럽다고 느낄 수 있습니다. 각자의 해석에 따라 아이디어 전개도 다르게 흘러갑니다. 이제 예시를 통해 각 서체의 특징을 살펴보겠습니다.

# 한글 　한글

# 아름다운 한글
# 아름다운 한글

## 명조와 신문명조

한글의 명조체는 붓글씨의 조형 리듬이 담겨 있는 형태입니다. 그로 인해 부리와 돌기, 맺음 등이 존재합니다.

　신문명조는 신문 인쇄에 최적화된 서체로 판면에 다량의 글자를 넣는 상황을 위해 제작되었습니다. 기존 명조보다 자소의 폭이 넓고 속공간이 크기 때문에 작은 크기로도 또렷하게 읽힙니다.

# 한글　宋體

## 순명조

순명조체는 한자 명조의 조형을 한글에 차용하여 디자인되었습니다. 명조체보다 직선적이며 가로획의 맺음이 삼각형 모양으로 되어 있는 것이 특징입니다.

# 한글　한글

## 고딕과 굴림

고딕은 글자의 획 굵기가 균일하며 세부적인 장식이 없고 간결한 형태가 특징입니다.

굴림도 세부적인 장식이 없고 간결한 형태인 것은 마찬가지이나, 획과 세부 요소에 라운딩 처리가 된 것이 특징입니다.

## 궁서

궁서는 궁녀들의 필체에서 유래되었으며, 붓글씨의 유연한 곡선과
흐름이 담긴 서체입니다.

## 흘림과 반흘림

흘림체는 붓으로 빠르게 쓴 듯한 흐름이 보이는 디자인으로, 초성
과 중성, 중성과 종성, 또는 글자와 글자 사이를 부드럽게 이어주
는 보조적인 획이 특징입니다.

　　반흘림은 흘림체와 같지만 좀 더 변형이 적은 형태입니다. 흘
림보다 가독성이 높습니다.

## 손글씨

손글씨체는 손으로 쓴 글씨의 특성을 디지털 형태로 재현한 것입니다. 개인의 필체를 반영하여 독특하고 개성 있는 스타일을 가집니다.

## 그래픽

그래픽체는 명조, 고딕, 궁서와 같은 전통적인 본문용 서체와는 달리, 독창적인 형태와 실험적인 조형을 탐구한 서체입니다.

# 3   한글 디자인
기초 이론 3

## ⚡ 글자 표현을 계산기 두드리듯 할 수 있을까?

### 1) 글자 표현, 글자 인상은 어디에서 오는 걸까?

우리가 글자를 보고 받는 인상은 그 글자가 만들어진 역사, 그리고
사람들이 오랜 시간 사용하며 축척해 온 관습적 경험에 따라 형성
됩니다. 예를 들어, 라틴 알파벳의 소문자 'g'의 루프에는 두 가지
형태가 존재합니다. 하나는 더블루프 'g'이고, 다른 하나는 싱글루
프 'g'입니다.

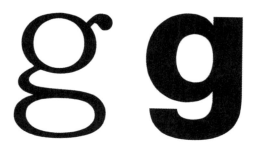

더블루프 g는 상단의 작은 원과 하단의 큰 원이 곡선으로 연결된 형태로, 세리프 서체에서 주로 사용되어 고전적인 우아함과 세련된 인상을 줍니다. 싱글루프 g는 하나의 닫힌 원과 아래로 이어지는 간단한 곡선으로 구성되어 있으며 산세리프 서체에 주로 사용되어 단순하고 직관적이며 현대적인 인상을 줍니다. 이러한 루프 모양에 따른 인상은 막연한 추측이 아니라 라틴 알파벳 서체의 역사나 연구 자료 등을 통해 근거가 성립된 것들입니다.

이렇듯 라틴 알파벳은 풍부한 역사적 기록과 연구를 통해 인상에 대한 근거와 이유가 비교적 명확하게 서술되고 정리된 반면, 한글 요소들의 인상은 주로 실무 현장 등 필요한 상황에서만 구전되거나 정리되어 실용적으로 전해져 왔고, 학술적 논의 또한 소수의 관계자와 연구자들에 의해 산발적으로 이루어져 왔습니다. 대중이 한글 글자 표현에 관심을 가지게 된 것은 비교적 최근의 동향입니다. 이 책은 한글 서체 디자인 이론을 바탕으로 필자가 경험을 통해 얻은 한글 글자 표현에 대한 이해를 추가하여 집필했습니다.

## 2) 유기적·복합적으로 작용하는 글자 표현의 요소들

한글의 인상은 여러 요소가 복합적이고 유기적으로 얽혀 형성됩니다. 경력이 쌓이기 전에는 각 요소가 어떤 인상을 주는지 감각만으로 파악하기 어렵기 때문에, 요소별 인상을 이론적으로 이해하는 과정이 글자 표현을 전개하거나 분석할 때 도움이 됩니다. 다만 요소의 인상은 고정된 것이 아니라 상대적입니다. 예를 들어, 꺾임지읒이 젊은 인상을 준다고 가정해봅시다. 이 형태를 명조체에 적용한다고 해서 고딕체보다 더 젊은 인상을 줄 수는 없습니다. 하지만 동일한 명조체 안에서 비교한다면, 꺾임지읒을 사용한 형태가 상대적으로 더 젊고 간결한 인상을 줄 수 있습니다. 이처럼 하나의 요소가 일정한 인상을 만든다고 단정할 수는 없으며 다른 요소들과의 조합에 따라 전혀 다른 인상을 줄 수도 있습니다. 이번 파트에서는 글자의 인상을 구성하는 주요 요소들을 보편적인 관점에서 살펴봅니다.

## ⚡ 글자의 인상을 만드는 요소에는 어떤 것이 있을까?

글자의 인상을 만드는 요소는 구조, 무게중심, 굵기, 조형, 꾸밈 요소 등 다양합니다. 이 요소들이 어떻게 어우러지는가에 따라 글자에는 특정한 인상이 생기게 됩니다.

### 1) 글자의 구조

대부분의 한글 서체는 기본적으로 사각형의 틀 안에서 구성됩니다. 이 안에서 초성, 중성, 종성을 어떻게 배치하느냐에 여러 가지 인상을 만들지요. 이 사각형의 틀에 글자가 모두 들어가 있는 구조를 네모꼴이라 합니다.

**틀 안에 글자가 모두 들어간 네모꼴**

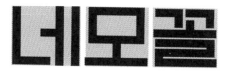

반면 초성, 중성, 종성이 네모꼴 안에 전부 배치되지 않고 사각형의 틀에서 벗어난 구조를 탈네모꼴이라 합니다.

**틀에서 글자가 벗어난 탈네모꼴**

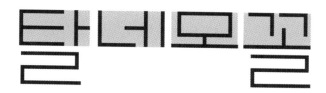

한글의 기본 구조에는 정체, 평체, 장체가 있습니다. 그 외 기울인 구조, 자유형 구조가 있습니다.

**글자의 구조 유형**

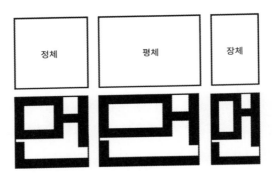

### 정체 구조

네모꼴의 폭과 높이가 비슷합니다. 대부분의 서체 디자인에서 쓰이는 구조입니다. 특정한 인상에 치우치지 않아 다양한 컨텐츠에 어울리며 전문적이고 신뢰감 있는 인상, 편안하고 안정적인 인상을 줄 수 있습니다.

### 평체 구조

네모꼴의 폭이 정체 구조보다 넓습니다. 대담하고 웅장한 인상, 고전적이고 레트로한 인상, 고급스럽고 여유로운 인상 등을 줄 수 있습니다.

## 장체 구조

네모꼴의 폭이 정체 구조보다 좁습니다. 날렵하고 세련된 인상, 도시적이고 현대적인 인상, 긴박하고 정교한 인상 등을 줄 수 있습니다.

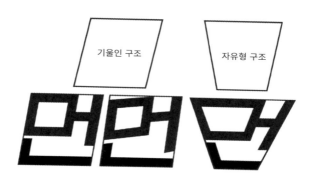

## 기울인 구조

네모꼴이 기울어진 구조에는 두 가지가 있습니다. 하나는 라틴 알파벳의 오블리크(oblique)처럼 네모꼴 서체를 강제로 기울인 '기계적 기울임 구조'로, 다이나믹하고 역동적인 인상, 모던하고 기계적인 인상 등을 줄 수 있습니다. 또 하나는 라틴 알파벳의 이탤릭(italic)처럼 글씨를 쓸 때 가로줄기가 오른쪽으로 올라가고 세로줄기가 오른쪽으로 기우는 형태를 살린 '손글씨 형식의 기울임 구조'로 섬세하고 감성적인 인상, 따뜻하고 인간친화적인 인상 등을 줄 수 있습니다.

## 자유형 구조

기본 구조보다 개성있고 독특한 인상을 만들어내기에 유리합니다. 그러나 다량의 글자를 그릴수록 글자 공간의 일관성을 유지하기 어렵습니다.

## 2) 글자의 무게중심

글자의 무게중심은 가로쓰기나 세로쓰기 시에 모두 형성되는 시각적인 축입니다. 그런데 가로쓰기 글자의 무게중심은 입문자가 단번에 파악하기 어렵습니다. 이때 한 가지 팁이 있다면, 민글자의 위치, 곁줄기의 위치, 민글자 사이의 속공간을 관찰하면 무게중심을 파악하는 데 도움이 됩니다.

### 꽉 찬 네모꼴, 평창평화체

맛나는 별사탕

바람과 하늘 별사탕

이렇게 네모틀에 꽉 차 있는 글자를 '꽉 찬 네모꼴'이라고 부릅니다. 윗 글줄 아래, 글줄이 일정하게 수평으로 흘러가도록 꽉 찬 네모꼴은 레이아웃을 제어하기가 편리해 화면이나 판면에 사용하기 좋습니다.

### 무게중심이 위에 있는 글자, 코레일 둥근고딕

맛나는 별사탕

바람과 하늘 별사탕

무게중심이 위에 있는 글자는 윗 글줄이 일정하게 흐르기 때문에 화면에서 쓸 때 활용도가 좋습니다. 무게중심이 위에 있으면 젊은 인상을 줍니다. 다른 요소들이 레트로한 인상이더라도, 무게중심이 위에 있으면 복고적 분위기를 덜어낼 수 있습니다.

## 무게중심이 중간 또는 중상단에 있는 글자, 본고딕

맛나는 별사탕

바람과 하늘 별사탕

무게중심이 중간 또는 중상단에 있는 글자는 글줄이 위아래로 적당한 공간을 두고 흘러가기 때문에 판면에 쓰였을 때 안정적이고 편안한 인상을 줍니다. 본문용 서체에서 많이 씁니다.

## 무게중심이 아래에 있는 글자, EBS 훈민정음 새론체

맛나는 별사탕

바람과 하늘 별사탕

무게중심이 아래에 있는 글자는 전통적이고 예스러운 인상을 줍니다. 대부분의 명조체는 무게중심이 아래에 있습니다.

# 맛나는 별사탕

## 바람과 하늘 별사랑

　　무게중심이 규칙적으로 흘러가지 않는 글자는 기존보다 신선하고 재미있는 인상을 주기에 유리하지만, 무게중심 밸런스가 잘 맞지 않으면 글자가 엉성해 보일 가능성이 있습니다.

## 3) 글자의 굵기

**얇은 글자와 굵은 글자의 인상**

글자의 굵기는 인상을 전달하는 중요한 요소 중 하나입니다. 보통 굵기가 가늘면 섬세한 인상을 주고, 굵으면 대담한 인상을 줍니다.

그러나 이것은 보편적인 인상일 뿐이며 글자의 굵기가 주는 인상은 두께의 조합에 따라 다양하게 나타납니다.

굵기 설정이 어렵다면 주제, 콘셉트에 어울리는 기존 서체들의 굵기가 어느 정도인지 관찰해 보는 것도 도움이 됩니다. 또 다양한 굵기 조합을 그려보고 어떤 굵기가 콘셉트에 맞는지 실험하여 결정하는 것도 좋습니다.

예를 들어 스포츠 행사 포스터나 체육관 간판처럼 강렬하고 에너지 넘치는 인상이 필요한 작업물에는 강하고 묵직한 굵기가 어울립니다. 반대로 고급 식당 로고처럼 세련되고 우아한 분위기를 전할 땐 얇고 섬세한 굵기가 적합합니다. 글자의 굵기만으로도 인상과 분위기는 크게 달라지기 때문에 다양한 사례를 관찰하고 굵기를 분석하는 습관이 꼭 필요합니다. 다음은 '민'이라는 글자를 기준으로 구성된 여섯 가지 굵기 조합 예시입니다. 글자의 굵기만 바뀌었을 뿐인데도 글자의 인상이 크게 달라진다는 점을 확인할 수 있습니다.

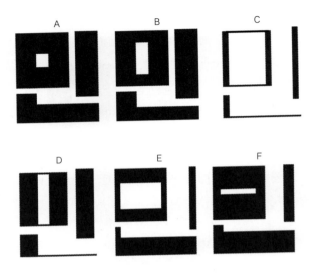

## 두꺼운 굵기

A, B처럼 두꺼운 형태는 견고하고 대담하며, 강렬한 인상을 주기에 적합합니다. A에 비해 B는 가로획이 조금 얇아진 형태로, 강렬한 인상은 유지하면서도 섬세한 인상이 덧대어져 있습니다.

## 가느다란 굵기

C는 가로와 세로가 모두 가느다란 형태로, 섬세한 인상을 줍니다. D는 C보다 세로획이 더 두꺼워서 무겁고 진중한 인상이 더해졌습니다.

## 굵기가 반전 형태

E와 F는 세로획이 얇고 가로획이 굵은 디자인으로, 독특한 대비감을 만들어냅니다. 일반적으로 글자는 세로획이 가로획보다 굵어야 안정감을 줍니다. 리버스된 굵기는 개성있고 실험적인 인상을 줄 수 있습니다.

## 4) 글자의 조형

### 자음, 받침의 표현

곡선으로 표현될 수 있는 요소는 조형의 변별력을 높입니다. 특히 한글에서 'ㅇ'의 형태는 글자의 인상을 크게 좌우하는 요소입니다. 'ㅇ'의 모양은 일반적으로 정원과 정원이 아닌 형태로 나눌 수 있습니다. 정원의 형태는 현대적인 인상을 주기에 적합하고, 사각이응이나 납작이응의 경우 정원보다 현대적인 인상이 줄어듭니다.

**다양한 원의 모양**

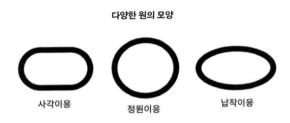

사각이응          정원이응          납작이응

좌우가 똑같이 나뉜 갈래지읒은 글자 밸런스 잡기에 좋습니다. 꺾임지읒은 젊은 인상을 줍니다. 줄기가 한 번 꺾여서 내려가는 세 갈래 지읒은 좌우의 공간 면적이 달라지고 줄기의 흐름이 더 잘 보이는 형태가 되어 꺾임지읒보다는 전통적 느낌에 가까워집니다. 변형지읒은 보편적인 'ㅈ'의 형태인 꺾임지읒과 갈래지읒의 형태가 아닌 것을 말합니다. 'ㅈ', 'ㅅ', 'ㅊ'처럼 사선을 가진 요소는 인상에 변화를 주기 쉬운 편입니다. 레터링이 단조롭게 느껴질 때는 사선의 각도나 길이만 조정해도 전체 인상을 새롭게 구성할 수 있습니다.

**지읒의 여러 형태**

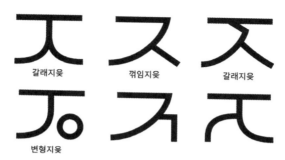

갈래지읒　　　　　꺾임지읒　　　　　갈래지읒

변형지읒

　　　명조체와 같은 전통적 한글 서체에서 자주 볼 수 있는 수평형 꼭지는 클래식하고 고전적인 인상을 줍니다. 반면 수직형 꼭지는 젊고 현대적인 인상을 줍니다. 꼭지는 콘셉트에 따라 다양한 조형적 재미를 부여할 수 있는 요소입니다.

**꼭지의 여러 형태**

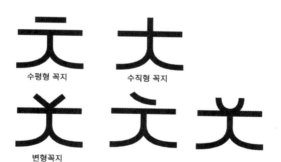

수평형 꼭지　　　　　수직형 꼭지

변형꼭지

## 5) 판독에 오류가 생기는 디자인은 금물!

글자의 조형을 만들 때, 문자의 형태적 규범을 유지하는 것은 필수입니다. 한글의 조형은 판독 가능한 범위 내에서, 즉 가독성이 확보되도록 디자인되어야 하며 판독에 오류가 생기는 조형은 아무리 개성 있고 독특한 디자인이어도 글자 디자인에서 사용하기엔 적합하지 않습니다. 다음의 두 'ㅂ'을 봅시다.

**'ㅂ'의 두 모양**

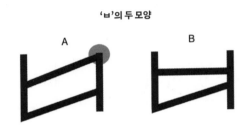

왼쪽의 'ㅂ'은 개성이 있으나, 'ㅂ'의 오른쪽 세로획과 가운데 가로획인 걸침이 만나면서 'ㅂ'처럼 읽히지 않는 것을 확인할 수 있습니다. 그렇다면 모두 선을 올려 만든 'ㅂ'인데, 어째서 A의 판독성만 떨어져 보이는 걸까요?

**위가 뚫려 있는 'ㅂ'의 모양**

우리는 'ㅂ'의 형태를 위쪽 공간이 뚫려 있는 것으로 규범하고 있습니다. 그런데 A는 위쪽 공간을 인지하게 해주는 오른쪽 세로

획의 길이가 B에 비해 너무나 부족하여 어색합니다. 즉, 위쪽 공간이 부족한 A는 마치 'ㅁ'처럼 보일 확률이 있는 것입니다. 반면 B처럼 형태가 독특하더라도 문자의 형태적 규범을 지키고 있는 것은 판독에 오류가 생길 확률이 낮습니다.

**다양한 형태의 'ㅂ'들**

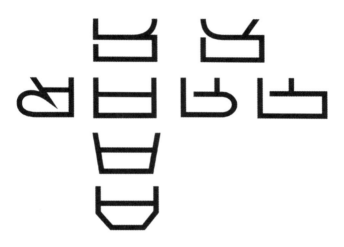

## 6) 한글 조형의 전개 과정 – 자음

한글 자음의 디자인은 기본적인 형태에서 변형을 통해 다른 자음을 파생시키는 원리를 따릅니다. 예를 들어, 'ㅁ'을 기본 형태로 삼고, 파생 원리를 통해 다른 자음을 만들어내는 것입니다. 이렇게 획을 더하는 방식으로 디자인하면 한글 조형 전개를 더욱 효율적으로 할 수 있습니다.

**기본 형태로 디자인하기**

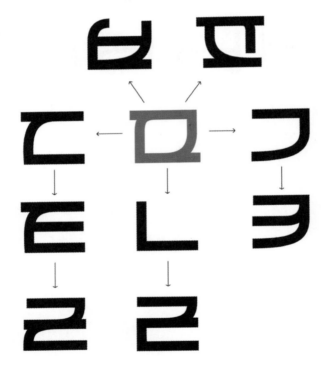

'ㅁ'에서 'ㄱ'의 파생: 'ㅁ'의 아래쪽 가로획과 왼쪽 세로획을 제거하면 'ㄱ'이 됩니다.

'ㅁ'에서 'ㄴ'의 파생: 'ㅁ'의 위쪽 가로획과 오른쪽 세로획을 제거하면 'ㄴ'이 됩니다.

'ㅁ'에서 'ㄷ'의 파생: 'ㅁ'에서 오른쪽 가로획을 제거하면 'ㄷ'이 됩니다.

'ㄷ'에서 'ㅌ'의 파생: 'ㄷ'에 가로획을 하나 더하면 'ㅌ'이 됩니다.

'ㄱ'에서 'ㅋ'의 파생: 'ㄱ'에 가로획을 하나 더하면 'ㅋ'이 됩니다.

## 파생 원리를 이용한 조형 디자인

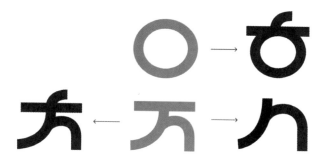

'ㅈ'에서 'ㅅ'의 파생: 'ㅈ'의 위쪽 가로획을 제거하면 'ㅅ'이 됩니다.

'ㅈ'에서 'ㅊ'의 파생: 'ㅈ'에 꼭지를 추가하면 'ㅊ'이 됩니다.

'ㅇ'에서 'ㅎ'의 파생: 'ㅇ'에 가로획과 꼭지를 더하면 'ㅎ'이 됩니다.

### 7) 한글 조형의 전개 과정 – 모음

한글 모음의 경우 수직이나 수평으로 만들어져야 나중에 글자가
되었을 때 밸런스가 잘 잡히기 때문에, 폰트 제작 과정에서는 일종
의 규칙이라고도 할 수 있습니다. 하지만 레터링의 경우 모음의 모
양을 꼭 수직 수평으로 고정할 필요 없이, 둥글거나 독특한 형태로
만들어 표현할 수 있습니다.

**다양한 모음의 표현**

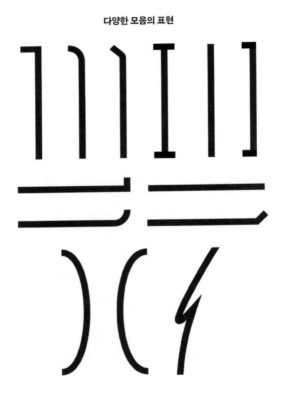

## 8) 글자의 꾸밈 요소

꾸밈 요소는 레터링을 더욱 개성 있게 만들 수 있습니다. 단, 글자의 판독성을 방해하지 않는 선에서 사용합니다.

<돌아와요 부산항에>(2020)
‘아, 에'의 ‘ㅇ'을 꾸밈 요소로 표현

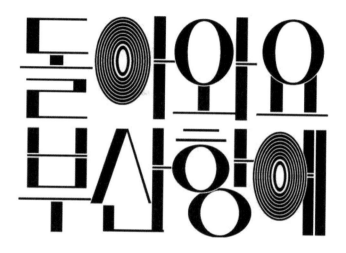

<워라밸>(2019)
‘워'의 ‘ㅇ'을 꾸밈 요소로 표현

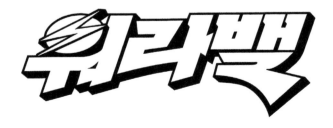

&lt;값어치&gt;(2019)
‘어’의 ‘ㅇ’을 꾸밈 요소로 표현

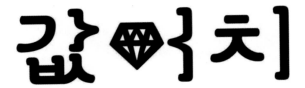

&lt;지저스, 크라이스트 슈퍼스타, 2015&gt;
꾸밈 막대를 추가하여 표현
판독성을 해치지 않는 선에서 그래픽 요소를 추가해도 좋다.

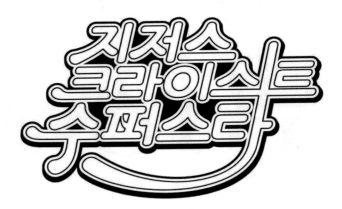

# 한글 디자인 실전

: 디자인 편

# 1 한글 레터링 발상

한글 레터링 발상 과정은 다음과 같은 순서로 이루어집니다. 하나씩 살펴보겠습니다.

한글 레터링 발상 과정

주제 → 조사 → 분석→ 연상 → 조합

## ⚡ 주제를 어떻게 정해야 할까?

먼저, 글자를 그리기 전에 발상이 충분히 가능한 상태여야 합니다. 일종의 영감과도 비슷하기 때문에, 평소 뇌가 말랑말랑해질 수 있도록 자료를 큐레이팅해 보세요. 좋아하는 그림, 건축, 영화, 음악 또는 맛있는 음식, 명언, 때로는 나의 감정이나 일상 등 세상의 모든 것이 주제가 됩니다. 한글 레터링을 처음 하는 사람이라면 쉽고

짧고 간결한 주제로 시작하여 심층적인 해석이 필요한 주제로 넘어가는 것이 좋습니다.

한글 레터링은 대상인 문구가 정해져 있기 때문에 문구 자체가 주제라고 생각하기 쉽습니다. 하지만 문구는 주제를 전달하는 역할을 할 뿐 주제 자체는 아닙니다. 예를 들어 '숲의 비밀'이라는 문구를 레터링해야 한다고 합시다. 이 문구는 미스터리 영화의 타이틀일 수도 있고, 환경 관련 광고 캠페인의 슬로건일 수도 있고, 동화책의 제목일 수도 있습니다. 문구의 주제에 따라서 당연히 발상의 방향성도 다르게 흘러가게 됩니다.

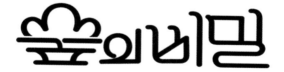

한글 레터링 입문자의 경우 주제를 광범위하게 설정하면 모호하고 불분명한 발상을 하게 될 가능성이 높기 때문에, 발상 전에 주제를 세분화합니다. 똑같은 '숲의 비밀'이라도 '미스터리한' 숲

인지 '동화책에 나오는' 숲인지에 따라 작업 방향이 달라지는 것처럼, 주제를 세분화하고 구체화할수록 어울리는 발상을 하기 쉬워집니다.

## 1. 작업의 방향성이 명확해져요!

주제를 구체화하면 레터링 작업의 방향성이 명확해집니다. 예를 들어 '로맨스'라는 주제를 의도에 따라 '달콤한 로맨스'나 '스릴러 로맨스'와 같이 형용사를 추가하여 정리하면 보다 수월하게 발상을 할 수 있습니다.

## 2. 시각적 표현이 수월해져요!

세분화된 주제는 시각적 표현에도 효과적입니다. 예를 들어 '달콤한' 로맨스라면 각지거나 거친 표현이 없겠지만, 스릴러 로맨스는 거친 표현과 날카로운 조형들이 필요할 것입니다.

# 발상은 마법처럼 갑자기 찾아오는 것일까?

발상은 마법처럼 갑자기 찾아오는 듯 보이지만, 실제로는 다양한 연상 과정을 거쳐 이루어집니다. 사람은 보고, 듣고, 느끼고, 배운 모든 경험을 통해 연상을 하며, 이 과정에서 발상이 이루어집니다. 신선한 우유가 주제인 그림을 떠올려 보세요. 처음에는 우유 자체만 떠오르겠지만, 생각을 거듭할수록 평화로운 목장 풍경, 자유롭게 풀을 뜯는 젖소, 하얀 우유가 양동이에 차오르는 모습도 떠오르게 됩니다.

이번에는 신선한 우유를 글자로 떠올려보세요. 그림처럼 잘 떠오르시나요? 대부분의 사람들은 그림처럼 물흐르듯 자연스럽게 글자를 떠올리지 못합니다. 그림은 구체적인 연상이 가능하고 직접적으로 표현할 수 있지만, 글자는 떠오르는 구체적인 연상을 글자의 형태적 기준에 어긋나지 않게 변환하여 발상해야 하므로 직관적인 그림에 비해 까다롭게 느껴집니다. 하지만 방법이 없는 것은 아닙니다. 연상을 할 수 있는 상태를 만들어 놓으면 됩니다. 즉, 연상 자료를 많이 쌓아두는 겁니다. 연상 자료는 우리가 보거나 듣거나 느끼는 모든 경험이라고 할 수 있습니다. 예를 들어 우유병, 젖소, 목장, 푸른 초원, 따뜻한 햇살, 우유를 머그컵에 따르는 모습 등이 모두 '우유'라는 글자를 위한 연상 자료가 될 수 있습니다.

# ㅋ 글자 발상의 폭을 넓히려면 어떻게 해야 할까?

## 1) 글자를 수집하라!

다양한 폰트 관련 사이트를 둘러보거나, 타이포그래피 아카이브 사이트를 둘러보세요. 또는 포스터, 책, 간판, 글씨 등 일상 속의 다양한 글자를 찍어 기록해 두는 것도 좋습니다. 글자에 많이 노출되고 저장하는 습관을 가져 보세요. 글자에 대해 관심이 깊고 넓어질수록 한글 레터링을 할 때 발상의 폭도 넓어지기 마련입니다.

### 폰트 아카이브 및 판매 사이트

눈누: 국내 폰트 아카이브 사이트

https://noonnu.cc

산돌구름: 폰트 디자인 회사 산돌의 클라우드 사이트

https://www.sandollcloud.com/

폰코: 폰트 디자인 회사 윤디자인 그룹의 클라우드 사이트

https://font.co.kr/

Google Fonts: 구글에서 제공하는 오픈소스 폰트 사이트

https://fonts.google.com

Adobe Fonts: 어도비에서 운영하는 폰트 아카이브 사이트

https://fonts.adobe.com

MyFonts: Monotype사에서 운영하는 폰트 사이트

https://www.myfonts.com

## 타이포그래피 아카이브 및 정보 사이트

모노타입: 서체 및 타이포그래피 관련 정보와 아티클을 제공

https://www.monotype.com/

오아 레터폼 아카이브: 역사 속 글자, 타이포그래피 아카이브 사이트

https://oa.letterformarchive.org/

폰트 인 유즈: 폰트의 사용 모습을 보여주는 사이트

https://fontsinuse.com/

타이포그래피카: 세계 각국의 폰트와 디자이너, 타이포그래피 관련

도서를 소개하는 사이트

https://typographica.org/

타이포그래픽 포스터: 타이포그래피 포스터 라이브러리 사이트

https://www.typographicposters.com/

## 2) 글자를 발견하고 관찰하라!

일상의 어느 곳이나 글자가 있습니다. 우리는 책, 영화 포스터, 제품 패키지, 가게 간판 등 다양한 곳에서 글자를 보고 지나칩니다. 혹시 '왜 이 글자는 이런 모양일까?'라고 생각해 본 적이 있나요? 예를 들어, 아동용 애니메이션 영화의 포스터에 쓰인 글자는 둥글고 귀여운 글자가 많습니다. 반면 범죄 스릴러 영화의 포스터에서는 날카롭고 각진 글자가 자주 사용됩니다. 또 스포츠 음료의 글자는 굵고 직선적인 것이 많고, 은행의 경우 같은 직선이지만 중간 굵기의 글자를 많이 씁니다. 이 정도의 관찰은 일상에서 흔하게 일어나는 일입니다. 하지만 글자 발상의 폭을 넓히려면, 다양한 글자를 자세히 관찰하고 분석하는 훈련이 필요합니다. 단순히 보는 것만으로는 부족하며, 각 글자의 특징을 꼼꼼하게 관찰하고 기록해 보세요. 글자의 형태와 구조는 어떠한지, 각 부분이 어떻게 그려져 있는지, 획의 두께는 어떻게 변화하는지, 또 초성과 종성은 어떻게 변화하는지 등을 자세히 분석해 봅니다.

거리에 가득한 간판도 좋은 관찰 대상

### 1단계: 첫인상 관찰하기

글자 종류: 관찰하는 글자가 어떤 종류인지 알아봅시다.

**예** 고딕체, 명조체, 흘림체, 스크립트체, 그래픽체, 장식체 등

전반적인 인상: 관찰하는 글자의 구체적인 느낌을 묘사합니다.

**예** 깔끔하다, 친근하다, 강렬하다, 우아하다, 부드럽다, 역동적이
다, 정적이다, 고전적이다, 현대적이다, 따뜻하다, 차갑다, 안정
적이다, 불안정하다, 유쾌하다, 우울하다 등

### 2단계: 형태 관찰하기

전체 구조: 글자의 구조가 전체적으로 어떤 모양인지 묘사합니다.

**예** 평체, 장체, 정체, 기울임체, 또는 납작하다, 길다, 좁다 등

굵기: 글자의 굵기가 어떠한지 봅니다.

**예** 굵기가 일정하다, 가로획은 굵고 세로획은 가늘다, 글자 굵기가
2:1 비율로 변화한다, 굵은 획과 가는 획의 대비가 강하다 등

### 3단계: 세부 형태 관찰하기

세부 구조: 초성과 종성의 형태 등 글자의 세부적인 구조를 살펴봅
니다.

**예** 초성이 크고 종성은 작은 형태, 민글자가 꽉 차 있는 형태 등

획의 형태: 획의 부리와 맺음은 어떤 형태인지 살펴봅니다.

**예** 맺음이 둥글게 처리됨, 부리가 각지게 처리됨 등

획의 방향성: 획의 방향이 어떻게 되어 있는지 봅니다.

**예** 수직, 수평, 기울어짐, 자유로움 등

초성, 종성의 형태: 가장 인상적으로 다가오는 초성, 종성의 형태
를 살펴봅니다.

예 'ㅅ'의 모양이 발랄해 보인다, 'ㅇ'의 속공간에 포인트가 있어
재미있다 등

## 4단계: 규칙 관찰하기

대부분의 글자에는 규칙이 있습니다. 획의 굵기, 글자의 비율, 초성
과 종성의 형태에 어떤 규칙이 있고 전체 단어나 문장이 규칙대로
흘러가는지, 만약 그렇다면 어떤 식으로 흘러가는지 살펴봅니다.

## 5단계: 인상 형성의 요인 정리하기

1~4단계까지 살핀 후 관찰하는 글자의 인상 형성 요인을 적어봅시
다. 나의 주관적 감상이 담겨도 됩니다.

예 획이 얇아 글자가 가볍고 산뜻하다, 부리가 얇게 빠져서 뾰족하
고 날카롭다 등

## ⚡ 바나나와 사과 중에 어떤 것이 발상하기 쉬울까?

여기 사과와 바나나가 있습니다. 이 두 가지 과일을 보고, 하나만 선택해서 5분 안에 한글 레터링을 디자인해야 한다면 여러분은 어떤 것을 선택하실 건가요?

**사과와 바나나 레터링하기**

바나나를 선택하신 분은 왜 바나나를 선택하게 되었을까요? 시간이 제한되어 있고 발상을 빠르게 진행해야 하는 상황에서, 뇌는 가장 빠르고 효율적인 선택을 하게 됩니다. 여러분이 디자이너가 아니고 글자 디자인에 대한 정보가 부족한데, 빠르게 디자인을 만들어야 한다면, 시각적으로 즉시 발상이 가능해 보이는 쪽을 택하기 마련입니다.

사과보다 바나나를 선택하게 되는 가장 큰 이유는 한글 획형과의 유사성입니다. 바나나의 형태는 한글의 기본 획인 'ㅡ', 'ㅣ'와 유사한 요소들을 가지고 있습니다. 이런 유사성은 시각적 인지 과정을 쉽게 하여 빠르게 결과물을 이끌어 냅니다.

하지만 사과는 어떻습니까? 바나나처럼 즉각적인 시각화가

쉽지는 않은데, 형태에서 한글 획형과 비슷한 요소를 찾기 어렵기 때문입니다. 하지만 대상의 형태를 이용하여 발상하는 것이 즉각적인 시각화를 가능하게 할지언정, 발상을 다양하게 하는 것에는 한계가 생길 수 있습니다.

발상은 마법처럼 갑자기 찾아오는 것일까?(65p)에서 다양한 발상을 위해서는 연상 자료가 필요하다고 했습니다. 연상 자료는 어디서나 쉽게, 세상 모든 것이 될 수 있다고도 설명했습니다. 하지만 글자 디자인을 하기 위해서는 이 모은 자료를 어떤 식으로 발상에 활용하는지 알아야 합니다. 이 책에서는 연상 자료를 어떤 방식으로 활용하여 발상을 전개하는지 알아보겠습니다.

## 5 주제를 정했다면 자료를 서치해 보자!

**텍스트와 이미지, 타이포 별 검색 루트**

| text | image | type |
|------|-------|------|
| 뉴스 | Pixabay 픽사베이 | Google 구글 |
| 아티클 | Picjumbo 픽점보 | Pinterest 핀터레스트 |
| 인터넷 백과사전 | Unsplash 언스플래시 | 눈누 |
| 유튜브 | Google 구글 | My font |
| 블로그 | Pinterest 핀터레스트 | 손글씨 |

주제를 정했다면 자료를 서치합니다. 세상의 어떤 것이든 자료가 될 수 있습니다. 자료는 언어, 이미지, 글자로 분류하여 발상에 활용합니다. 예를 들어 주제와 연관된 정보나 뉴스, 인터넷 백과사전, 유튜브, 블로그, 등에서 텍스트 자료를 얻을 수 있습니다. 구글, 핀터레스트, 언스플래시 등에서는 이미지 자료를 얻을 수 있어요. 또 눈누, my font, 서예, 손글씨, 캘리그라피 등에서 글자 자료도 얻을 수 있습니다.

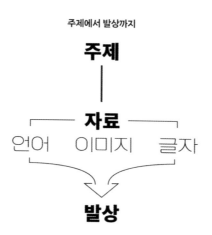

**주제에서 발상까지**

### 1) 텍스트 자료(키워드)를 이용하여 발상하기

주제에 관련된 다양한 단어를 연상하고 핵심 키워드를 선택합니다. 핵심 키워드를 통해 전달하고 싶은 글자의 인상을 상상해 봅니다. 이때 형용사를 적극 활용하여 문장으로 나타내면 발상에 효과적입니다.

### 2) 이미지 자료를 이용하여 발상하기

이미지의 분위기를 해석하여 글자 인상을 예측해 보거나, 이미지의 인상적인 시각적 요소를 모티프 삼아 발상을 전개할 수 있습니다.

### 3) 글자 자료를 이용하여 발상하기

기존 서체를 재해석하거나, 글자 관련된 역사적인 자료를 바탕으로 새로운 글자를 발상할 수 있습니다.

## 6 키워드를 통해 발상하는 방법을 알아보자!

### 1) 자유롭게 단어 연상하기

사과를 중심으로 여러 가지 연상 단어를 적어 봅니다. 사과의 모양에서 나오는 단어나 사과의 맛, 또는 상징과 관련된 단어 등 제한 없이 떠오르는 단어들을 적어도 좋고, 자료 조사한 텍스트 정보를 활용하여 적어도 됩니다. 여기서는 1차로 '둥근', '새콤달콤', '붉은색', '건강'을 생각했습니다. 그리고 이 단어를 확장시키며 연상을 진행합니다. '둥근'은 균형 있고 조화로운 느낌을 주고, '건강'은 아침이나 즙 등으로 확장하는 식입니다. 아래처럼 2차, 3차 연상을 통해 사과라는 단어를 확장시켜 봅니다.

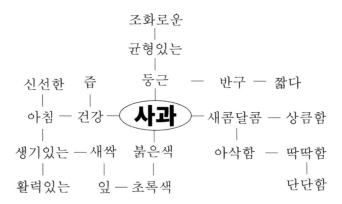

**사과에서 시작하는 연상 단어**

## 2) 핵심 키워드 선택 후 글자 인상 떠올리기

연상한 단어에서 핵심 키워드를 도출하고, 어떤 인상의 글자가 잘 어울릴지 생각해 보세요. 예를 들어 '생기있는', '새싹', '건강'을 핵심으로 선택했다면 깔끔하고 순수한 인상의 글자, 또는 평온하고 맑은 인상을 주는 글자 등을 떠올릴 수 있고, 반대로 '새콤달콤', '상큼한', '아삭함' 등을 핵심 단어로 선택했다면 발랄하고 통통 튀는 인상을 주는 글자, 활기차고 유쾌한 인상을 주는 글자 등을 생각할 수 있습니다.

**키워드에서 인상으로**

생기있는, 새싹, 건강: 깔끔하고 순수한 인상, 평온하고 맑은 인상

새콤달콤, 상큼한, 아삭함: 발랄하고 통통 튀는 인상, 활기차고 유쾌한 인상

### 핵심 키워드와 글자 인상을 시각적 요소로 연결하기

글자 인상을 시각적 요소로 연결하는 것은 조형적 접근과 구조적 접근으로 나누어집니다. 조형은 굵기, 획의 모양, 부리의 모양, 맺음의 모양, 초성과 종성의 모양을 어떻게 설정할지 고민해 보고, 구조는 글자의 바디에 해당하는 네모틀의 크기와 모양, 초성과 종성의 크기, 위치, 비율 그리고 글자의 무게중심, 속공간을 어떻게 할지에 대해 생각해 보는 것입니다.

## 조형적 접근

### '잎'과 '새싹' 키워드로 조형하기

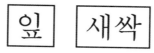

'잎'과 '새싹'의 유기적인 곡선은 조형적으로 접근하기가 용이한 특성입니다. 자소의 모양을 둥글게 하여 잎을 연상하게 한다든지, 짧은 기둥을 사과의 꼭지와 유사한 형태로 구부린다든지, 획의 부리와 맺음을 둥글게 하는 등 다양한 형태로 적용할 수 있습니다.

### 키워드 '잎'과 '새싹'에서 연상한 조형 예시

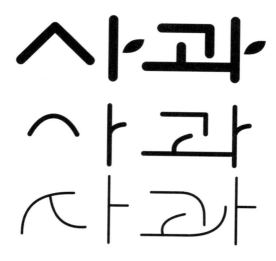

## 구조적 접근

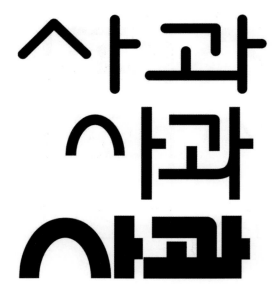

납작한 네모틀을 통해 단단한 이미지를 표현할 수 있습니다. 또 속 공간을 밀집된 형태로 만들어 견고한 이미지를 줄 수도 있습니다. 초성의 위치를 상단으로 올리거나, 초성과 종성을 크게 표현하면 젊은 이미지를 표현할 수 있습니다.

**키워드 '단단함', '젊음'에서 연상되는 구조 예시**

### 3) 글자 디자인, 구조가 왜 중요할까?

글자 디자인을 하지 않는 사람은 구조적 접근을 중요하게 생각하지 않는 경우가 많습니다. 하지만 글자에서 구조는 글자의 이미지를 만드는 데 상당한 영향을 줍니다. 조형이 거의 없는 경우에도 구조를 통해 이미지를 만들 수 있기 때문입니다. 별다른 조형 없이 넓고 납작한 구조로 만든 <테레비젼>은 레트로한 이미지를 갖게 되고, 길고 좁은 구조로 만든 <고속도로>는 시원한 이미지를 갖습니다.

**<테레비젼>과 <고속도로>**

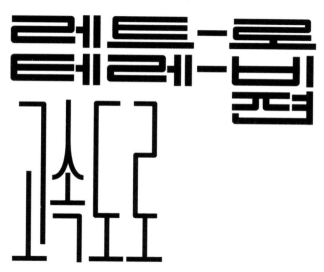

## ⚡ 이미지를 통해 발상하는 방법을 알아보자!

### 1) 이미지의 분위기를 찾아 발상하기

아래에 두 선을 보고 어떤 장르의 영화, 혹은 드라마가 생각나시나
요? 대부분 왼쪽은 느슨한 템포의 잔잔한 멜로물, 오른쪽은 빠른
템포의 액션물을 떠올릴 것입니다. 이처럼 직선과 곡선, 굵기는 모
두 이미지를 표현하는 요소 중 하나입니다. 따라서 작업하고자 하
는 대상의 분위기를 먼저 선으로 그려 보고, 레터링 작업에 반영하
면 분위기를 더 잘 살릴 수 있습니다.

**두 가지 느낌의 선**

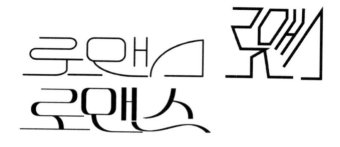

### 잔잔한 멜로물의 분위기

느슨하고 부드러운 곡선을 사용하여 잔잔한 멜로물의 서정적인 감정을 나타내고 잔잔한 분위기를 느낄 수 있도록 만들었습니다. 길게 늘어트린 자소의 형태와 부드러운 획의 굴림 등이 잔잔한 멜로물의 분위기를 만듭니다.

### 빠른 템포의 액션 장르를 위한 분위기

액션물의 분위기를 느낄 수 있도록 급격하고 직선으로 이어지는 대각선을 이용하여 역동적인 분위기를 만듭니다. 날카로운 직선의 각도 변화는 글자에 스릴러나 액션 장르의 긴박하고 에너지 넘치는 분위기를 담을 수 있습니다. 다음 그림 '에너지 넘치는 분위기를 통해 떠오르는 글자'를 보도록 합시다.

### 에너지 넘치는 분위기를 통해 떠오르는 글자

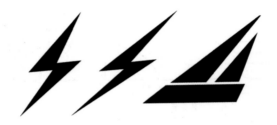

액션물의 글자를 생각할 때, 부드럽고 푹신한 이미지는 떠오르지 않죠. 슈퍼히어로 영화의 주인공을 상상해 보세요. 히어로는 파워풀하고 빠르고 강인한 인상을 줍니다. 예를 들어 번개의 형태에서 나타나는 속도감과 날카로운 모서리 등을 상상해 보면, 마치 슈퍼히어로가 순식간에 돌진해 나가는 모습이 떠오릅니다.

### 서정적인 분위기를 통해 떠오르는 글자

이제 멜로 영화나 드라마의 장면을 생각해 봅시다. 여기서는 빠르고 강한 움직임보다는 부드럽고 서정적인 감정이 필요합니다. 연인이 공원을 거니는 장면을 떠올려 보세요. 그리고 그 장면에 글자를 쓴다고 생각해 보세요. 굵지 않고 부드러운 곡선이 느긋하게 흐르는 글자가 떠오를 겁니다. 평소 서정적이라고 생각했던 특정 폰트를 떠올리는 것도 좋습니다. 그 폰트가 어떤 형태를 띠고 있는지 살펴 보는 것도 발상에 도움이 됩니다.

## 이미지의 선을 찾아 발상하기

참고 이미지를 보고 선을 따고, 글자를 만들어 봅시다.

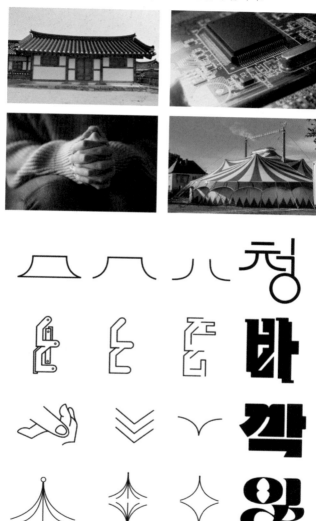

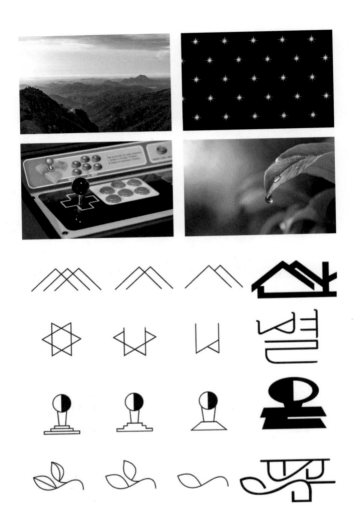

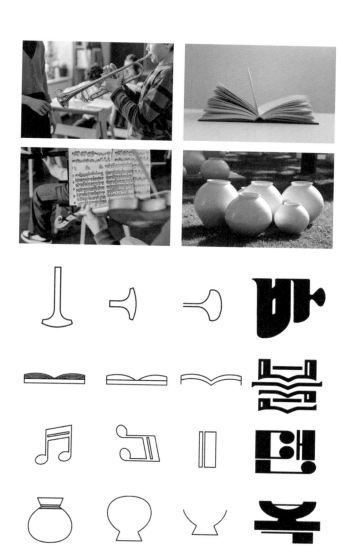

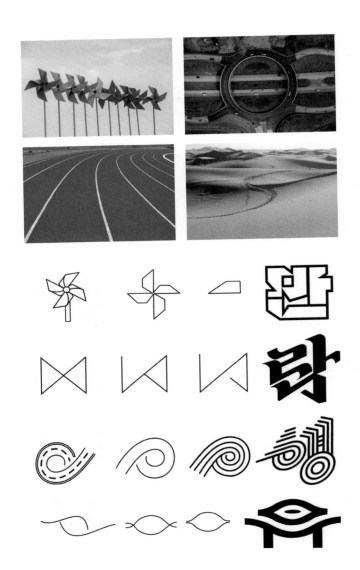

# 𝄞 도구로 글자를 써 보는 게 발상에 도움이 된다고?

붓, 펜, 연필, 마카 등 글자를 쓰는 도구는 다양합니다. 그런데 같은 글자를 쓰더라도, 각 도구의 속성에 따라 글자의 형태가 변합니다. 옆의 '도구에 따른 글자의 인상 변화'를 통해 각각의 도구로 'ㅁ'을 똑같은 흐름으로 써봤을 때 어떤 형태가 만들어지는지 확인할 수 있습니다. 도구의 단면에 따라 획의 굵기가 달라집니다.

예를 들어, 날카로운 펜은 세밀하고 정교한 글자가 생각나고, 부드러운 붓은 부드럽고 탄력 있는 촉감으로 자유롭고 감성적인 표현이 떠오릅니다. 또 도구를 사용하여 글자를 쓰게 되면 도구에 따라 달라지는 획의 형태와 흐름을 직관적으로 관찰할 수 있고, 그 것을 레터링에 적용하거나 변형하여 발상을 전개할 수 있습니다.

오른쪽 그림의 세 가지 다른 도구를 관찰해 보세요. 하나는 가늘고 납작한 금속성의 펜, 다른 하나는 부드러운 둥근 붓, 마지막 하나는 만화를 그릴 때 많이 쓰는 두께 변화가 없는 둥근 펜입니다. 이들의 단면과 그려지는 선은 각각 다를 것입니다. 납작한 금속성의 펜은 아주 가늘고 두꺼운 획이 같이 만들어지며 선의 굵기가 역동적으로 변화하는 획이 나올 수 있고, 부드러운 붓은 물 흐르듯 자연스러운 선을 만들어 낼 수 있습니다. 둥근 펜으로는 깔끔하고 균일한 선을 그릴 수 있을 것입니다. 이렇게 도구로 글자를 쓰며 실험하다 보면, 예상치 못한 형태를 발견할 수도 있을 것입니다.

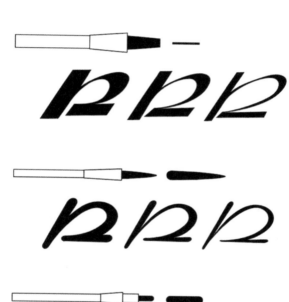

# 9  발상은 한번에 완성되지 않는다

여러분은 연금술이란 말을 들어보셨나요? 연금술은 납에서 금을 만들고자 하는 기술로 현대 과학을 배운 우리는 이 일이 이제 불가능하다는 것을 알지만, 인간은 욕망과 호기심으로 오랫동안 연금술에 매료되어 왔습니다. 흥미롭게도 디자인 발상과 연금술은 생각보다 닮은 점이 많습니다. 연금술의 목표인 금 생성은 실패했지만, 그 과정에서 화학, 의학, 약학 분야의 발전에 기여한 뜻밖의 발견들이 이루어졌어요. 디자인 발상 역시 비슷합니다. 처음부터 완벽한 결과를 기대하기보다는 끊임없는 시도와 실험을 통해 다양한 아이디어를 얻고, 데이터를 만드는 것이 필요합니다. 마치 연금술사가 다양한 재료와 기법을 조합하며 새로운 가능성을 탐구했던 것처럼 말이죠.

예를 들어 평소에 명조처럼 전통적인 인상을 주는 글자에 관심이 많았다면, '전통적인 인상을 부리 없이 표현할 수 있을까?'라는 질문에서 시작하여 현대적인 감각을 접목한 글자를 발상하고 개발할 수 있을 것입니다.

보도니와 명조체를 보고 영감을 받았다고 생각해 봅시다. 어떤 사람은 보도니의 조형을 그대로 레터링으로 만들 수도 있고, 어떤 사람은 보도니와 명조체를 함께 엮어 발상하여 새로운 레터링을 만들 수도 있을 것입니다. 그리고 어떤 방식으로 표현하는지에 따라 결과물도 다양해집니다. 입문자의 경우 발상에 익숙하지 않으므로, 처음엔 좋아하는 스타일을 모방하는 형식으로 시작하여 점층적으로 다양한 발상을 해보는 것이 좋습니다.

# bodoni

## +

# 명조체

명조와 보도니를 융합하는 과정에서 구조는 어떻게 할지, 굵기는 어떻게 할지, 조형은 어떻게 할지, 머릿속에서만 상상하는 것은 쉽지 않습니다. 경험이 적을수록 직접 그려보고 눈으로 확인해 가면서 발상해 가는 것이 좋습니다. 그렇기에 스케치가 필요합니다. 단, 처음부터 완성된 글자를 그리려고 하지 말고, 러프하게 스케치를 잡아놓은 다음 구체적으로 발상을 전개해야 합니다. 여기서는 명조의 부리 특성을 살리고 보도니의 간결하고 세련된 이미지를 강조해서 <반복과 번복>을 위한 새로운 세리프체(부리체)를 만들었습니다.

# bodoni

$+$

# 명조체

$\downarrow$

# 반복과번복

다음 페이지의 '의도적으로 끊어서 표현한 <반복과 번복>'을 보면 글자를 의도적으로 끊게 하여 날카로운 이미지를 추가하되 판독성이 떨어지지 않도록 주의해서 작업한 것을 볼 수 있습니다. 게슈탈트 원리(폐쇄의 원칙)을 토대로 했을 때 '반'에서 'ㅂ'과 'ㄴ'의 경우 일부가 떨어져 있어도 읽을 수 있지만, '복'의 'ㄱ'은 가로획이 삭제되면 글자의 판독성이 떨어지므로 그대로 두었습니다. 이처럼 글자마다 결과가 다르게 나오기 때문에, 조형을 추가할 때는 글자 전체에 전부 다 적용하는 것이 아니라, 일부분씩 넣어보면서 판독 여부를 확인하고 진행합니다.

**의도적으로 끊어서 표현한 <반복과 번복>**

# 반복과 번복

+

○ ⌐

↓

# 밧복과 벗복

위처럼 조형을 추가하여 글자를 디자인할 수도 있지만, '획의 방향성을 바꿔 표현한 <반복과 번복>'을 보면 사선의 이미지를 보고 획의 방향성을 바꾸는 것 또한 새로운 조형을 만드는 방법 중 하나입니다. 다양한 각도에서 글자를 바라보고 적용해 보는 것이 좋습니다.

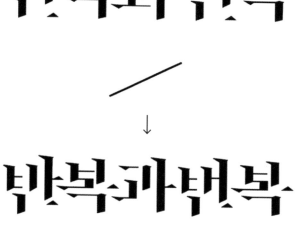

# 10 획에 조형을 조합하여 발상하기

글자를 처음 발상할 때 글자의 구조와 세부 요소를 동시에 고려하는 작업은 익숙하지 않은 사람에겐 부담으로 느껴질 수 있습니다. 따라서 효과적인 접근법으로 글자의 기본 골격을 먼저 구상한 후, 그 위에 세부적인 조형 요소를 점진적으로 추가하는 방식으로 발상을 전개해 보는 것을 권합니다.

처음에는 '조형의 융합 1'처럼 아주 작은 조형 요소부터 하나씩 실험해보는 게 좋습니다. 예를 들어, 글자에 돌기 같은 작은 장식을 하나 넣어 보는 식입니다. 이렇게 하면 조형 하나가 어떤 느낌을 만드는지 분명히 알 수 있습니다. 그 다음 단계로는 '조형의 융합 2'처럼 그래픽 요소를 추가해보는 것입니다. 이렇게 차근차근 실험하다 보면, 어떤 요소가 어떤 인상을 만드는지 쉽게 알 수 있고, 조형을 응용하는 방법도 자연스럽게 익힐 수 있습니다.

레퍼런스를 볼 때도 같은 방식으로 접근하면 좋습니다. 글자 전체를 한눈에 보면서 '멋지다!' 하고 넘기지 말고, 이 글자에서 어떤 조형이 쓰였는지, 어떤 그래픽이 더해졌는지를 나눠서 보면 더 정확하게 이해할 수 있어요.

## 조형의 융합 1

## 조형의 융합 2

## 11 ⚡ 발상이 솟아나는 레퍼런스는 무엇이 다를까?

빠른 작업의 경우 효율성을 우선하므로 기존 디자인의 조형이나 구성 방식을 참고하여 목적에 맞게 재구성하는 방식으로 이루어집니다. 한글 레터링의 경우 실무에서 메인으로 쓰이기보다는 보조적인 역할을 많이 하게 되므로 메인인 그래픽, 영상 등에 무난하게 어울리는 참고 자료를 찾아서 발상하는 경우가 많습니다.

하지만 새로운 발상은 제약 없이 다양한 방향을 탐색할 수 있는 환경에서 솟아납니다. 다시 말해 독창적인 작업을 위한 레퍼런스는 차별성에 목적이 있으므로, 다양한 시각적 영감을 얻을 수 있는 자료가 필요한 것입니다.

**영화 포스터에서 이미지를 보조하는 제목**

## 효율적인 레터링을 위한 레퍼런스 활용 방법

효율적인 레터링을 위해서는 한글 레터링, Typeface, Custom Type 등 글자 위주의 레퍼런스를 찾거나 또는 컨셉에 해당하는 디자인을 찾아 보는 것이 좋습니다. 예를 들어 액션 영화 포스터에 들어가는 글자를 만들어야 한다면 액션 영화 포스터를 검색하여 수집합니다.

수집한 디자인을 관찰하며 앞에서 배운 것처럼 조형 요소를 추출하고 분석한 다음, 자신의 디자인에 적용할 수 있는 부분을 파악합니다. 예를 들어 액션 장르의 작업을 할 예정이라면 날카롭거나 활기차고 다이나믹한 느낌 등을 주는 요소를 파악하고, 참고하여 내 디자인에 어울리도록 반영하는 방식입니다.

## 독창적인 레터링을 위한 레퍼런스 활용 방법

한편 기존 장르의 작업 경향과는 다르게 독창적인 작업을 하고 싶거나, 해야 하는 경우가 있습니다. 이 경우에는 글자 자료들만 검색하기보다, 다양한 분야의 디자인을 골고루 탐색해야 합니다. 즉, 글자만이 아니라 그래픽 디자인, 로고, 심볼, 사진, 그림 등의 비문자적 자료들도 충분히 탐색해 봅니다.

탐색을 통해 자료를 충분히 모았다면 이제 그 자료들 속에서 새로운 시각 표현을 발견하고 조합할 차례입니다. 로고를 참고해 글자에 어울리는 자소 디자인을 발견할 수도 있고, 사진이나 그림 등의 비문자적 조형 요소를 시각적으로 조합해 레터링에 적용할 수도 있습니다.

특히 비문자적 조형을 문자 조형으로 전환하기 위해서는 조형 훈련이 필요합니다. 예를 들어, 구름이나 윤슬 같은 요소를 보고

떠오르는 글자 형태를 자유롭게 그려 보거나, 사진의 분위기를 언어로 표현한 뒤 그 언어적 인상을 바탕으로 시각적 조형으로 전환해보는 연습이 효과적입니다. 이처럼 자료를 재해석하고 변형하는 과정을 통해 다양한 시각 요소를 조합하며, 자신만의 방식으로 레터링을 구축해 나갈 수 있습니다.

핀터레스트에서 typedesign을 검색한 모습

unsplash에서 물방울을 검색한 모습

# 12 발상은 융합으로 이루어진다

우리는 여태까지 기존 글자에서도 레퍼런스를 얻어 보고, 또는 한 이미지를 보고 선을 따서 이 이미지가 주는 느낌을 글자 하나에 넣는 연습도 해 보았습니다. 그러나 레터링의 목적은 결국 완성된 단어나 문구, 문장을 만드는 것이기 때문에, 한 이미지에서 글자 아이디어를 얻어내 레터링 대상 문구에 적용하는 과정이 필요합니다. 다음 파트에서 자세히 전개 내용을 연습할 것이기 때문에, 이번에는 이미지와 문구 예시를 보면서 발상 과정을 가늠해 봅시다.

먼저, 이 전통 건축물에서 받는 전통적이면서도 단단한 느낌을 레터링 대상 글자인 <침대열차는 은하를 달린다>에 적용해 봅시다. 이미지에서 보이는 부분을 단순화하여 글자에 발상하거나, 또는 이미지에서 보이는 부분을 그대로 형상화하여 글자를 발상할 수도 있습니다.

다음 작업물의 경우 왼쪽부터 차례대로 대상 이미지의 요소를 단순화한 모습입니다. 이렇게 지붕의 모양, 건축의 기둥, 창문의 형태 등에서 느껴지는 이미지를 토대로 조형을 디자인하고, 레터링을 전개하는 것입니다.

여기서 글자 전체가 어떤 인상을 줄지 예측하려면 전체 글자 디자인 방향이 전제되어야 합니다. 예를 들어 전통적인 분위기를 만들고자 하니, 기존의 순명조체를 참고하되 획 대비를 줄이고 자소를 넓혀 평체의 느낌을 낼 수 있도록 설계해보는 것이 방법입니다. 이러한 전제 설정이 있을 때, 그림에서 발견한 조형이 유의미하게 작용될 수 있습니다.

**전통 건축물에서 착안한 조형 디자인**

〈넥스트 레벨〉은 단단하면서 미래적인 글자를 만들기 위해 먼저 오블리크 계열의 두꺼운 글자 구조를 설계했습니다. 이렇게 전체적인 분위기를 먼저 잡은 뒤, 그 느낌을 더 확실하게 전달하기 위해 로봇에서 발견한 날카로운 조형의 형태를 단순화하여 글자에 추가합니다.

<꽉스트 레벨>

즉, 조형을 먼저 넣은 것이 아니라 대략적인 인상을 우선 만들고 더 선명하게 보이게 하기 위해 로봇 조형을 선택적으로 사용한 것입니다. 기존 글자와 글자를 융합해 새로운 발상하는 것도 좋은 방법이지만 이 책의 예시처럼 다양한 시각 요소를 융합해 나가면 글자의 표현 영역을 더욱 확장시킬 수 있습니다.

**<넥스트 레벨> 디자인 전개 과정**

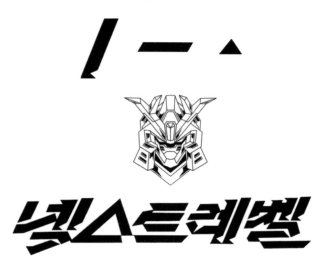

## 13  여러 글자를 그려 보기

같은 글자라도 여러 가지 스타일로, 그리고 같은 스타일은 또 여러
글자로 그려 보는 것이 발상에 도움이 됩니다. 많은 장르가 그렇듯
이 되도록 입문자는 많은 글자를 그려 보고 익히며 경험을 쌓는 것
이 좋습니다. 간단한 한 글자에서 시작하여 두 글자, 세 글자…….
이렇게 천천히 글자 수를 늘려 가며 그려 보도록 합니다.

**다양한 글자 표현**

# 한글 레터링 표현

# 1 한글 이해하기

## 글자 구조의 기초 알기

**시각 삭제를 고려하지 않은 기초 구조**

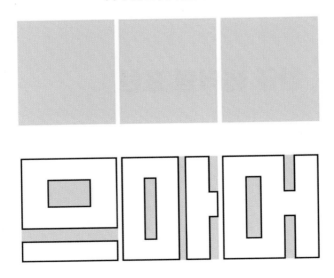

똑같은 크기의 네모틀이 있고, 이 네모틀에 꽉 채워진 글자를 그린다고 가정해 봅시다. 레터링이 서툰 경우, 시각 삭제가 되는 공간들을 신경 쓰지 않고 글자의 공간과 자소의 균형을 배제한 채 이 그림처럼 꽉꽉 채워 그리는 경우가 있습니다.

앞서 구글의 로고가 완벽한 정원이 아닌 이유?(18p)에서 시각 보정에 대해 이야기했었지요. 형태가 다른 각종 도형을 시각 교정할 때, 도형의 크기가 같아 보이도록 조정하면 틀에서 조금씩 밖으로 나가는 부분이 생기게 됩니다. 시각 삭제란 이렇게 틀 밖으로 나간 뾰족한 부분이나 둥근 부분은 실제 시각상으로 보이지 않고 무시되는 현상을 말합니다.

옆의 그림을 다시 보면 '머'의 'ㅁ'의 가로 폭과 '마'의 'ㅁ'의 가로 폭이 다른 것을 확인할 수 있습니다. 이 경우에는 '머'의 'ㅁ'은 너무 넓어 보이고, '마'의 'ㅁ'은 너무 좁아 보입니다.

**시각 삭제를 고려한 기초 구조**

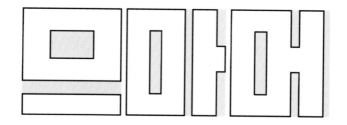

'마'의 경우 곁줄기가 바깥으로 향하고 있으므로 바깥으로 향하는 곁줄기의 일부에 시각 삭제 현상이 일어나게 됩니다. 반면 '머'는 '마'처럼 바깥으로 향하는 곁줄기가 없으니 '마'와 비교하면 시각 삭제 현상이 두드러지지 않습니다. 따라서 꽉 찬 네모꼴 형태

의 레터링이더라도, 그리드에 꽉 채우는 것이 아닌 자소의 공간을 고려하여 '머'의 경우 '마'보다 기둥이 오른쪽으로 살짝 더 나가게 그려주는 것이 시각적으로 고르게 보입니다.

결론적으로 네모틀은 자소의 절대적인 크기를 규정하는 틀이 아니라 시각적인 균형을 맞추기 위한 가이드로 이해하는 것이 적절합니다. 레터링은 특히 시각적 크기감이 더 중요하기 때문에 그리드 자체보다는 자소의 시각적 무게와 크기를 기준으로 판단해야 합니다.

## ⚡ 점층적으로 쌓아가는 표현법

처음부터 완성된 조형을 그리려고 하지 않아도 됩니다. 글자 표현에 익숙한 사람은 머릿속에서 이미 완성된 조형을 떠올리기가 비교적 쉽지만, 입문자는 레퍼런스를 베끼거나 모작하지 않는 이상 완성된 디자인을 바로 떠올리기 쉽지 않습니다. 예를 들어 '바람'이라는 글자를 디자인한다고 합시다. 여기서 바람이라는 주제를 떠올리고 어떻게 그릴지, 또는 바람의 모양이 떠올랐다면 그건 잠시 접어두도록 합니다. 파트 1, 2에서 배웠던 기초 이론과 발상법을 토대로 생각해 봅시다.

먼저 어떤 글자를 그리고 싶은지 떠올려 봅니다. 글자 스타일은 그래픽형인지 명조형인지, 아니면 스크립트형인지 생각해 보세요. 대략적인 스타일이 정해지면 그 뒤에 어떤 인상을 그려볼지 생각해 봅니다. 세련되고 섬세한 글자를 그리고 싶은지, 두께감 있고 투박한 글자를 그리고 싶은지 정도로만 정리하면 됩니다. 그 뒤에 스케치나 벡터로 구체적인 디자인을 쌓아가는 것을 추천합니다. 조형을 덧대고 빼고 다듬어가는 과정을 통해 다양한 표현을 배울 수 있습니다.

표현은 그릴수록 좋아지지만, 글자를 전혀 그려보지 않은 사람은 시작하기가 쉽지 않습니다. 그럴 때는 어릴 적 불조심 포스터를 그릴 때 네모반듯하게 글자를 그렸던 기억을 떠올려 보세요. 바로 이 불조심 포스터처럼 '바람'을 그려보도록 합니다. 조형은 넣지 않고 굵기와 구조만 설정하여 네모틀에 반듯하고 고르게 글자를 그리는 것입니다. 처음부터 조형을 넣은 채로 그리게 되면 글자

공간을 잊을 수 있으므로, 레터링을 처음 시작한다면 다음에 나오는 예시 <바람>처럼 글자 공간을 고르게 그리는 것을 우선합니다.

**바깥으로 향하는 곁줄기만 있는 글자의 쉬운 공간 구성**

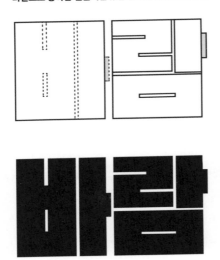

위와 같이 불조심 포스터를 그릴 때처럼 네모반듯하게 글자를 그린 후, 바람의 특성을 담은 조형을 생각해 봅시다. 여기서는 아래의 조형을 글자의 대표 성격으로 삼아 글자에 적용해 봅니다.

**대표 조형**

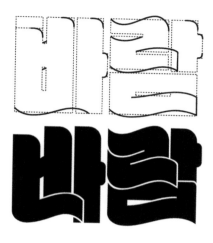

조형을 글자에 적용할 때, 획의 일부를 변형하여 디자인을 전
개해 봅니다. 이 과정에서 정해놓은 획의 굵기와 속공간이 흐트러
지지 않도록 유의합니다.

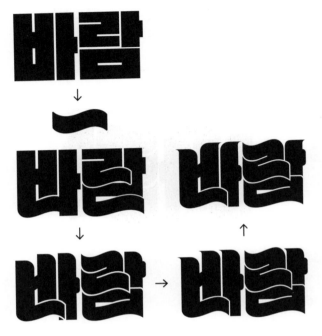

　　디자인을 진행할 때, 가장 먼저 세부적인 요소보다는 전체적
인 윤곽을 수정한다고 생각해 봅니다. 윤곽을 수정하기 어렵다면
대표 조형에서 보이는 선을 이용하여 디자인을 전개하는 것이 그
다음 방법입니다. 조형의 윤곽이 디자인되고 난 후, 그 뒤에 디테
일한 조형들을 디자인해 보길 권합니다. 획의 일부분이나 부리 조
형을 변화시키기도 하며 세부적인 조형들을 디자인하게 됩니다.
세부 조형은 전체 디자인과 조화를 이루면서 글자에 어울리도록
다듬어야 합니다.

## 3  공간을 이용한 표현법

![하 하 하 하 하 하]

'ㅎ'을 디자인하라고 하면, '획을 어떻게 그릴까?', 'ㅎ의 모양은 어떻게 하지?' 등의 고민을 하게 됩니다. 위의 그림을 보면 다 같은 '하'를 그렸지만 'ㅎ'의 공간 배분에 따라 굵기가 달라지고 글자의 인상도 달라지는 것을 확인할 수 있습니다. 이를 레터링에 활용할 수 있습니다. 하나 주의할 것은, 공간을 이용하여 표현할 때는 반드시 전체 글자에 규칙을 적용해서 전개해야 한다는 것입니다.

### 가로획 넓이 규칙을 통일한 <바람>

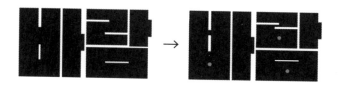

예를 들어 <바람>에서 'ㅂ'의 가장 아래 가로획을 넓게 한다는 규칙을 적용한다면, 'ㅁ'과 'ㄹ'의 형태도 가장 아래쪽의 가로획을 넓게 해주어야 글자의 전체적인 균형이 흐트러지지 않습니다.

'ㅂ'의 가장 아래 가로획을 넓게 하며 'ㅂ'의 속공간이 위쪽으로 올라갔고, 속공간이 올라가면서 'ㅂ'의 가운데 획인 걸침은 얇아졌습니다. 속공간의 위치로 인해 달라지는 굵기 변화를 잘 파악하고 나머지 글자에도 규칙성 있게 표현을 전개합니다. 속공간을 활용할 수 있다면 다양한 표현을 하기에 유리합니다.

**속공간을 활용한 <바람> 디자인 전개 과정**

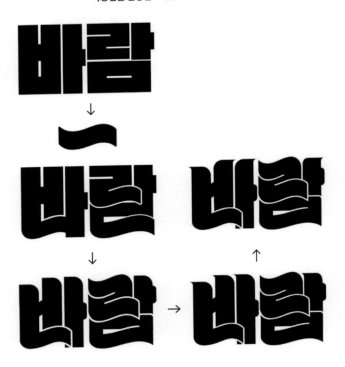

## ⚡ 세부 표현을 위한 기초 : 선

**수평선과 수직선**

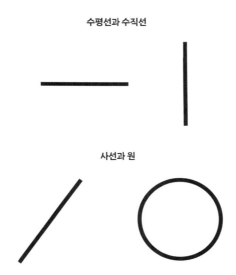

**사선과 원**

한글의 특징 중 하나는 대부분의 문자가 수평과 수직의 선으로 구성되어 있다는 점입니다. 특히, 'ㅇ'과 'ㅎ'에서 볼 수 있는 원과 'ㅅ', 'ㅈ', 'ㅊ' 등에서 나타나는 사선을 제외하면, 한글은 수평, 수직으로만 이루어진 글자라 불러도 될 정도입니다.

글자를 그릴 때는 이런 기본적인 선의 형태를 유지하며 필순에 따라 획형을 그리는 것이 안정적이지만, 레터링은 창의적인 표현을 위해 획형을 의도적으로 분절하거나 연결하는 방식도 사용합니다. 예를 들어, 'ㅜ'와 같은 모양을 디자인할 때, 전통적인 순서대로 글을 쓰면 보와 짧은 기둥을 별도로 생각하게 됩니다. 그러나 이러한 획을 분리하여 생각하는 대신, 'ㅜ'의 형태를 하나의 통합된 그림으로 해석하여 디자인을 구상할 수 있습니다.

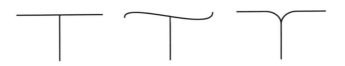

　　이런 방식은 레터링을 할 때 조형 발상을 용이하게 합니다. 예를 들어 '상상'이라는 글자를 만들 때, 'ㅅ'의 형태를 떠올리라고 하면 아래처럼 일반적인 본문용 서체의 모양이나, 본인에게 익숙한 곧게 솟은 세모 모양의 익숙한 조형이 먼저 떠오르기 마련입니다. 그러나 이를 하나의 독립적인 선의 형태, 통합된 그림의 형태로 해석하여 디자인을 전개하거나 구성하는 훈련을 해보는 것이 중요합니다.

**본문용 서체의 'ㅅ'의 형태**

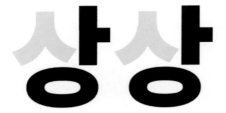

**다양한 'ㅅ'의 형태**

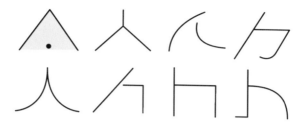

다만, 디자인할 때는 조심해야 할 점이 있습니다. 한글 문자에서는 공간의 열림 유무에 따라 문자의 판독성이 달라지기 때문에, 너무 그림처럼 처리하면 문자를 읽을 수 없게 되는 경우가 있습니다. 예를 들어, 'ㄱ'은 왼쪽 공간이 반드시 비어 있어야 하고, 'ㅂ'은 위로 열린 공간이 있어야만 제대로 인식됩니다. 창의적인 형태를 상상하는 것뿐만 아니라 디자인의 판독성을 해치지 않도록 균형을 유지하는 것도 중요합니다.

**다양한 'ㄱ'의 형태**

## 다양한 자소의 형태
**\*주의: 인식 가능한 최소의 공간들은 남겨야 한다**

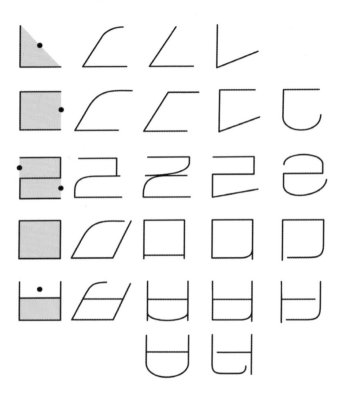

## 5　세부 표현을 위한 기초 : 획

### 1) 한글 획의 속성 이해하기

선이 아닌 획으로 표현을 고려해야 하는 경우도 있습니다. 특히 부리가 있는 레터링들이 그러합니다. 레터링을 할 때 상당수가 알파벳이나 한자의 획 형태를 한글에 차용하는데, 영문이나 한자의 획 형태가 한글에 잘 어울린다면 좋겠지만 그렇지 않은 경우도 있습니다. 한글, 알파펫, 한자는 각각 획의 속성이 다르기 때문에 각 획이 가진 속성을 이해하고 획을 디자인해야 합니다.

**한글과 알파벳, 한자 비교**

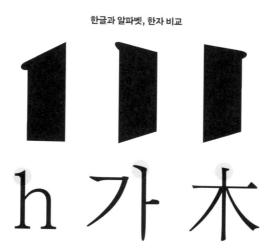

　　명조 계열 서체의 한글과 한자 세로획을 비교해 보면 뚜렷한 차이가 보입니다. 한글의 세로획은 대체로 부리가 왼쪽 위로 향하는 형태인 반면, 한자의 세로획은 돌기가 반대 방향으로 꺾여 있습

니다. 이 때문에 '위'라는 글자를 레터링할 때, 한자보다는 한글 획의 속성을 따르는 것이 보다 자연스러운 이미지를 만들어냅니다.

**획의 속성에 따른 이미지 변화**

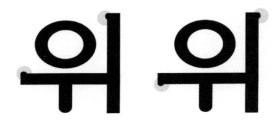

　　이러한 획의 속성은 그래픽 계열의 레터링을 할 때도 참고가 됩니다. 한글은 모아쓰기 구조라서, 획 하나가 아닌 여러 획이 모여 인상을 만듭니다. 이러한 한글 획의 속성을 고려하여 디자인하면 더 안정적으로 표현할 수 있습니다.

　　옆의 '명조체의 획과 그래픽 계열의 레터링 획 1, 2'를 보면 전통 명조체의 필획은 조형의 원형으로 구성되었습니다. 여기서 원형이란 말은 특정 형태를 그대로 변형하여 사용했다는 뜻이 아닙니다. 획이 흘러가는 방향성과 붓의 힘이 들어가고 빠지는 흐름, 즉 획의 강약을 이해하고 적용했다는 의미입니다. 획을 단순화하거나 과장하여 표현하더라도 방향성과 획의 흐름을 명조체의 원형에 맞추어 설계하면 그래픽적인 조형에서도 자연스럽고 안정된 획형을 만들 수 있습니다.

## 명조체의 획과 그래픽 계열의 레터링 획 1

## 명조체의 획과 그래픽 계열의 레터링 획 2

## 2) 획의 전개 방식 이해하기

**(좌) 명조체의 획형 (우) 레터링의 획형**

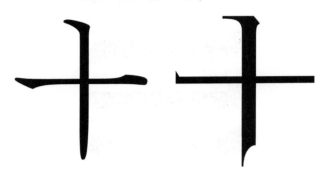

기둥과 보만 잘 디자인해도 대부분의 조형을 전개할 수 있습니다.
다음의 기둥 2개와 보 2개를 이용하여 'ㅂ'을 만든 예시가 대표적
입니다.

그러나 사선과 원 형태의 획은 별도로 디자인이 필요합니다.
이러한 디자인 역시 명조체의 획형을 참고하여 표현해 주는 것이
좋습니다. 'ㅇ' 꼴의 상투가 대표적입니다.

'ㅇ' 꼴의 상투는 명조체의 부리와 비슷한 형태를 가지고 있지만, 점처럼 표현되어 있습니다. 이는 'ㅇ' 꼴의 상투가 단순한 부리의 복사본이 아니라, 부리와 형태적 구성만 유사한 독립적인 획임을 나타냅니다. 따라서 'ㅇ' 꼴의 상투는 별도의 디자인 과정을 거쳐야 합니다.

## 꺾임 부분의 표현

또한, 'ㅁ'의 왼쪽 세로획은 기둥의 형태를 차용하여 디자인할 수 있지만, 꺾임 부분에 단순히 기둥의 형태를 복사해서 사용하면 어색함이 느껴집니다. 꺾임 부분은 세로획과 가로획의 두 돌기가 만나 형성되는 것으로, 기둥의 모양을 단순히 이용하는 것이 아니라 두 획이 만나며 나오는 형태를 예상하여 표현합니다.

# ㅁㄷㄹ
# ㅁㅂㅂ

## 사선의 표현 1

'ㅅ', 'ㅈ', 'ㅊ', 'ㄱ' 등에서 보이는 사선 부분의 표현도 비슷합니다. 명조체를 확인하면, 'ㅅ'의 왼쪽 획인 삐침 부분은 기둥의 형태를 차용하여 디자인되고, 내림은 보의 형태를 차용하여 디자인된 것을 확인할 수 있습니다. 레터링에서도 그대로 적용하여 제작할 수 있겠지만, 사선을 'ㅇ'의 상투와 같이 독립적인 획으로 표현할 수도 있습니다.

　　획의 전개 방식을 이해하려면 기존 서체를 많이 살펴보고 관찰해야 합니다. 예를 들어 붓글씨 형태의 레터링을 만드는 경우에는 기존 붓글씨체의 자소 형태들이 어떻게 구성되어 있는지 확인하고 표현에 들어가는 것이 좋습니다.

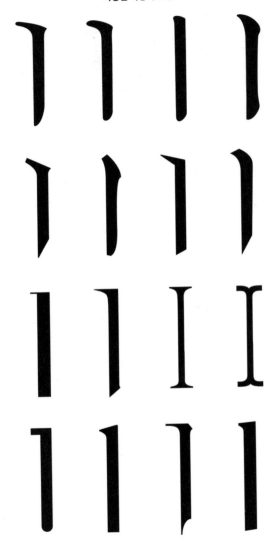

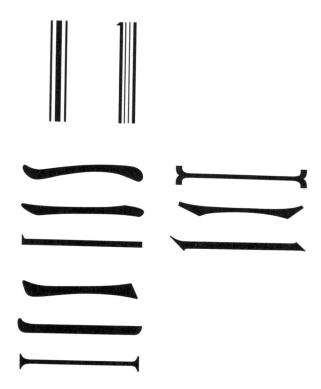

## 6 한 글자 표현하기

## 메인으로 가져갈 글자의 포인트 정하기

표현 과정에서는 한두 개의 규칙을 기반으로 다양한 형태를 탐색하는 것이 좋습니다. 너무 많은 규칙을 설정하면 오히려 창의적인 표현을 제한할 수 있으므로, 간단한 규칙을 선택하여 일관성 있으면서도 유연한 디자인을 할 수 있습니다. 예를 들어 초성과 종성이 서로 연결되는 지점을 주요 포인트로 삼았다면, 그 외의 부분은 다양하게 변형해 보는 것입니다. 때로는 글자의 굵기만 일정하게 유지하면서 'ㄹ'과 'ㄴ'의 형태는 자유롭게 그릴 수도 있을 것입니다.

### 같은 규칙을 사용하는 글자들

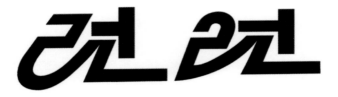

런 런
런 런
런 런런
런 런런
런 원

그래픽 추가형

# ⚡ 한 글자에서 시작하여 표현 전개하기

한 글자에서 표현을 전개할 때는 파생하는 방법을 통해 진행합니다. 즉, 한 자의 획과 공간이 어떻게 이루어지는지 확인하고 나머지 자소들을 표현합니다. 예를 들어 '뉴'라면, 글자 획의 가로 세로 굵기와 조형을 살펴봅니다. 모든 요소가 같은 굵기의 획으로 이루어져 있지 않고, 중성 부분의 획은 가느다란 굵기로 되어있습니다.

여기서 규칙을 찾는 것이 중요한데, 단순히 '중성은 가늘다'가 아니라, '뉴'라는 글자를 전체적으로 보고 규칙을 해석하는 것이 좋습니다. <뉴웨이브 디자인>이라는 글자를 만든다고 생각해봅시다. 단순히 중성은 가늘게 가는 것만 규칙이라고 생각한다면, '디'의 'ㄷ'은 가로획 두 개가 전부 두꺼워질 수 있습니다. 전부 굵은 획으로 만들어진 '디'는 '뉴'와 조형 밸런스가 맞지 않을 것입니다. 'ㄷ'의 가장 위에 있는 획을 가늘게 하여 전체적인 조형 밸런스를 고르게 하는 것이 안정적인 조형감을 만들어줍니다.

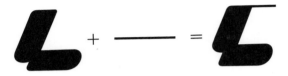

‘ㄷ'의 획을 활용하여 추가 표현

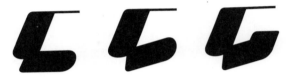

‘ㄴ'의 형태에 가로획이 붙으면 ‘ㄷ'이 됩니다. 기본 형태를 파생하고 추가 파생을 통해 표현을 추가합니다.

‘ㄴ'을 회전하고 획의 일부분을 이용하여 ‘ㄱ'을 파생

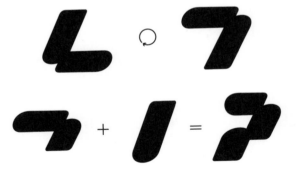

단순히 복사하면서 파생하기보다는 조형을 뒤집고 반전해 보고, 회전도 시켜 보면서 자소를 표현해 나갑니다.

### '뉴'의 획을 분절하여 'ㅂ'을 파생

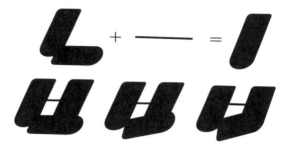

### 'ㄱ'과 '뉴'의 짧은 기둥을 이용하여 'ㅈ'을 파생

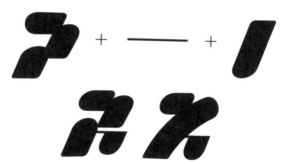

### 'ㅇ'과 '뉴'의 중성을 이용하여 'ㅇ'을 파생

# 뉴웨이브 디자인

# ⚡ 표현을 위한 훈련 1

## 1) 선으로 자소 그려보기

발상이 뭉뚱그려진 배경이라면, 표현은 배경 위에 정확한 피사체들을 올리는 과정입니다. 글자 표현을 위한 훈련을 해보도록 합시다. 첫 번째 방법은 자소를 써보는 것입니다. 우리는 글자를 쓸 때 무의식적으로 글자를 바른 방향, 즉 어릴 때 배웠던 글씨의 순서로 쓰고 이렇게 구성된 글자는 안정감과 편안함을 줍니다. 그러나 때로는 우리의 뇌를 속이고 평소 쓰던 방향과 순서를 바꾸어보거나, 쓰기 순서를 줄이거나, 선을 분절하거나 반대로 합치는 방법을 통해 다양한 표현을 만들 수 있습니다.

### '⊏' 다양하게 표현하기

### '�ㄹ' 다양하게 표현하기

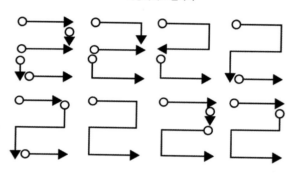

### 'ㅁ' 다양하게 표현하기

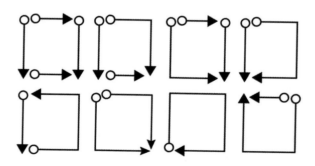

## '่ㅂ' 다양하게 표현하기

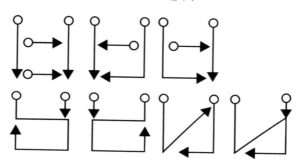

## 'ㅅ', 'ㅈ', 'ㅊ' 다양하게 표현하기

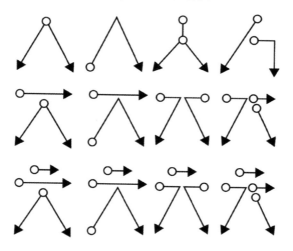

### '○' 다양하게 표현하기

### 'ㅋ' 다양하게 표현하기

### 'ㅌ' 다양하게 표현하기

## '표' 다양하게 표현하기

## 'ㅎ' 다양하게 표현하기

## 9   표현을 위한 훈련 2

### 1) ㄱ~ㅎ까지 그려보기

한글 자음을 차례로 그리면서 연습하는 것은 글자 조형의 규칙을 이해하는 데 도움이 됩니다. 이를 통해 자소의 특징과 획의 순서를 명확히 파악할 수 있습니다. 이때 글자를 조형하는 방식은 획을 쌓아서 만드는 방식과 공간을 삭제하며 그리는 방식, 두 가지로 나눌 수 있습니다. 두 가지 방식을 모두 사용하여 글자를 여러 형태로 그려보는 것도 추천합니다.

### 획과 획을 조합하여 그리는 방식

가로획, 세로획을 개별적으로 디자인하고, 획과 획을 조합하여 형태를 만드는 방식입니다. 이 방법은 찰흙으로 동물을 만들 때와도 비슷합니다. 먼저 몸통을 만들고, 그 위에 다리, 꼬리, 귀 같은 부속들을 하나씩 붙여서 동물을 완성하듯이 글자도 가로획, 세로획, 꺾임 등 기본 요소들을 조합하면서 만들어가는 거지요. 이렇게 하나씩 붙여가며 글자를 만들어보면, 획과 획 사이의 관계, 획이 모여서 균형을 어떻게 이루는지, 글자가 갖는 조형적 규칙을 배우는 데 도움이 됩니다.

## 획과 획을 조합하여 그리는 방식

## 획과 획을 조합하여 그리는 방식으로 전개한 ㄱ~ㅎ

## 덩어리를 깎아서 그리는 방식

처음부터 글자의 전체 틀을 크게 잡고, 필요 없는 부분을 조금씩 깎아내며 형태를 만드는 방식입니다. 조각가가 큰 돌을 깎아 사람 얼굴을 만들어내듯, 큰 틀을 기준으로 내부를 비워가며 글자의 모습을 만들어가는 거죠. 이런 방식으로 연습하면, 글자의 외형을 전체적으로 보는 눈이 생기고 공간을 어떻게 나누고 다듬을지에 대한 감각도 익힐 수 있습니다. 또 획 하나 하나보다는 전체 덩어리의 균형이나 무게감에 집중할 수 있어 글자를 좀 더 조화롭고 안정감 있게 그리는 데 도움이 됩니다.

## 덩어리를 깎아서 그리는 방식

## 덩어리를 깎아서 그리는 방식으로 전개한 ㄱ~ㅎ

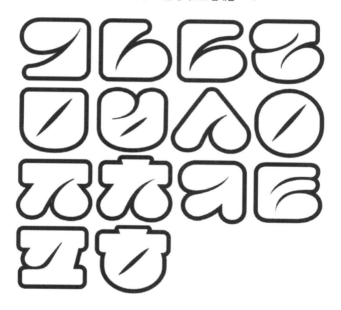

# 19  레터링 구조 표현은 두 가지로 나누어진다

레터링의 구조 표현은 모듈형과 자유형으로 나눌 수 있습니다. 모듈형은 앞서 배운 네모꼴을 기준으로 글자를 그리는 방법이고, 자유형은 스크립트나 손글씨처럼 네모꼴에 구애받지 않고 그리는 방법입니다.

## 1) 모듈형 구조의 레터링

모듈형 구조의 레터링은 먼저 같은 네모 상자에 선으로 여러 가지 글자를 그려 보는 것입니다. 모듈형의 경우 손이 가는대로 그리기보다 규칙을 찾아내고 이를 정리해 가며 그리는 것이 필요합니다.

## 2) 자유형 구조의 레터링

자유형 구조의 표현은 손글씨로 글씨를 쓰듯 자유롭게 글자를 써 봅니다. 아래 위로 전체적인 그리드를 그려놓고 글자를 그려보는 것도 좋습니다. 다음 챕터에서 보다 자세하게 알아보겠습니다.

**모듈형 레터링의 전개**

모듈형 레터링의 경우 처음부터 구조를 정해놓고 진행하면 효율적입니다. 하지만 입문자라면 직접 경험하면서 구조에 따라 달라지는 글자 이미지를 살펴보는 게 실력 향상에 도움이 됩니다. 대상이 되는 레터링 문구나 문장 중에서 딱 하나의 글자를 여러 가지로 그려보면서 글자 이미지에 맞는 구조를 선택하고 발전시킵니다.

**글자 여러 버전으로 그려 보기**

입문자는 공간을 섬세하게 보는 것이 어렵습니다. 파트 4에 이어질 보정의 내용을 참고하면 도움이 될 수 있을 것입니다. 경험을 많이 할수록 글자 공간을 보는 눈이 길러집니다. 본인이 공간을 보는 게 서툴다면, 일단 초성과 종성의 비율을 비슷하게 전개한다는 목표를 세우고 그리면 됩니다. 예를 들어 다음에 이어질 <전성시대>에서 '전'을 보면, 초성이 아주 길고 종성은 아주 짧게 디자인되어 가분수의 형태를 띠고 있습니다. 이 부분이 달라지면 규칙성에 어긋나므로 유의해서 작업해야 합니다. 반드시 규칙이 같아야 하는 건 아닙니다. 요즘에는 한 문구 내에서도 다양한 모듈을 가지는 레터링이 유행하

고 있으므로, 기본기를 다진 뒤에는 비율을 다르게 하여 진행해 봐도 좋습니다. 다양한 조형을 전개하고 서로 조합하는 과정을 통해 나만의 레터링 표현을 만들어 갑니다.

**'전'의 비율**

**모듈형 레터링의 조형 표현 과정**

'전'을 만들고 '성'을 디자인할 때, 단순히 '전'을 가이드처럼 겹쳐 사용하는 방식으로 다른 글자를 파생할 수 있습니다. 이 경우 단순 파생에서 그치는 것이 아니라 파생 이후 반드시 시각 보정까지 해주어야 합니다. 글자의 시각적 균형에 따른 유기적인 변화, 즉 자소 간 비례와 시각적 밀도에 따라 공간을 조금씩 조정합니다. 따라서 '전'에 사용된 'ㅈ'과 'ㄴ' 각각의 폭, 길이, 굵기, 비례를 시각적으로 분석하고 '성' 역시 그 기준에 맞는 구성과 균형을 갖도록 조형해야 합니다. 또한 '대'처럼 기둥이 두 개인 글자는 밀도가 높은 구조이기 때문에 'ㄷ'의 너비를 다른 글자보다 좁게 설계하여 전체적인 조형 밀도를 조절해주어야 합니다. 조형 방식 또한 '전'을 기준으로 삼되, 나머지 글자들도 왼쪽의 '모듈형 레터링의 조형 표현 과정'처럼 일정한 조형 규칙 안에서 전개합니다.

**규칙을 지켜가며 다양하게 표현한 <전성시대>**

전성시대

전성시대

전성시대

전성시대

  옆의 <크리미널마인드> 표현 과정을 살펴보면 위에서 아래로
내려갈수록 점점 더 조형의 변형이 과감해지는 것을 확인할 수 있
습니다. 첫 번째 글자는 기본형으로, 처음부터 네 번째 글자를 상
상하는 것도 좋으나 입문자는 기본형을 먼저 잘 그린 다음 조형이
나 구조에 조금씩 변화를 주는 것을 권합니다. 구조 변형을 할 때
일정한 규칙으로 변형이 가능하고, 이미 기본형에서 공간 균형이
어느 정도 잘 맞추어져 있으므로 안정적으로 조형 변형에 집중할
수 있기 때문입니다.

두 번째 글자에서는 글자의 일부분에 사선이 생겨 있습니다. 세 번째 글자에서는 조형 실험이 본격적으로 진행되었습니다. 일부 글자는 획이 분리되거나 단절된 것처럼 표현되어 있으며 글자 구조 또한 일정하지 않게 변형된 것을 확인할 수 있습니다. 마지막 글자는 조형 변형이 가장 강한 형태입니다. 획이 위아래로 길게 뻗거나 휘어지고 굵기도 달라졌으며 일부 자소는 획형도 변형되어 있습니다.

이렇듯 기본 구조를 정확히 그린 뒤 점차 조형을 과감하게 변화시켜 나가는 방식을 통해 글자 표현 과정을 체계적으로 연습할 수 있습니다.

**<크리미널마인드> 표현 과정**

# 크리미널마인드

# 크리미널마인드

# 크리미널마인드

# 크리미널마인드

다음 <동경홀리데이>에서도 마찬가지입니다. 기본 구조를 그리고, 심플하게 획형을 추가한 다음 포인트가 될 수 있는 조형을 잡아 변형합니다.

## 기본 구조 그리기

# 동경홀리데이

## 기본 구조에 획형 추가하기

# 홀 + 十 + 홀

# 동경홀리데이

포인트가 될 수 있는 조형 변형하기

ㄴ → ㄴ → ㄴ → ㄴ → ㄴ

&lt;동경홀리데이&gt;

동경홀리데이

## 12  자유형 레터링의 전개

자유형 레터링의 경우 네모틀에 그리기보다는 손글씨로 쓰거나, 한 글자를 그렸을 때 나타나는 모듈을 파악하고 뼈대를 만들어주는 것이 우선입니다.

### 자유형 레터링의 뼈대

뼈대 위에 살을 붙인다고 생각하세요. 스케치의 경우에는 뼈대 위에 살을 무작정 붙이게 되면 글자 공간이 엉성해지는 경우가 많기 때문에 살을 붙여서 작업하는 경우 반드시 공간 보정을 통해 시각적으로 보기 좋은 형태를 만들어주어야 합니다.

### 뼈대 위에 살을 붙인 모습

자유형 레터링의 구조는 모듈형보다 훨씬 자유롭게 전개할 수 있습니다. 사람이 손으로 글씨를 쓰게 되면 글자가 작아지기도 하

고 커지기도 하며 덩어리를 만들게 됩니다. 글자가 똑같은 크기로 그려질 때보다 자연스러운 느낌이죠. 여러 가지 뼈대를 그려보고 레터링에 어울리는 구조를 선택합니다.

### 크기가 똑같으면 어색하다

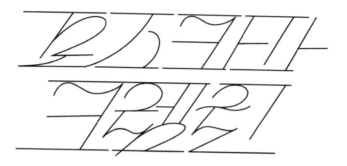

손글씨 형태의 글자를 그릴 때는 위 그림처럼 글자 하나하나를 같은 크기로 그리면 오히려 어색합니다. 손으로 글씨를 쓸 때, 사람들은 보통 획이 적은 글자는 작게 쓰고, 획이 많아지면 글자를 다소 크게 쓰는 경향이 있습니다. 따라서 다음 페이지처럼 글자의 높낮이를 달리하거나 강조하는 글자를 크게 하고 나머지 글자는 작게 만들어 구조 밸런스를 자연스럽게 맞춥니다. 손으로 쓴 것을 확인하고 글자의 구조가 어떻게 변화하는지 파악하여 구조를 만들어도 좋습니다.

### 글자 크기 조정하기

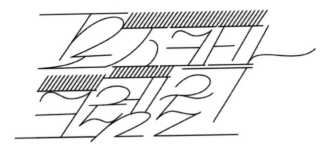

　가장 크기가 큰 글자인 '모'와 '린'을 기준으로 다른 글자의 높이와 구조를 변형합니다. '렘'과 '린'의 높낮이도 다르게 했습니다.

### 틀에서 빠져 나오게 하기

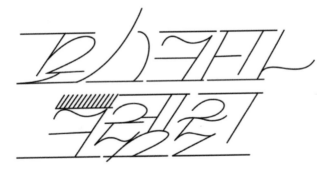

　'ㅅ'을 구조 바깥으로 완전히 빼거나 '바'의 곁줄기를 길게 빼는 것도 손글씨 형태나 자유형 구조에서는 자연스럽습니다.

**뼈대 위에 살을 붙인 스케치**

　뼈대에 살을 붙일 때는, 즉 뼈대를 기준으로 굵기를 설정할 때는 뼈대를 가운데 두고 양옆으로 벌어지게 하는 것이 기본이지만, 한글의 모아쓰기 구조라는 특성상 반드시 뼈대를 가운데 두어야 하는 것은 아닙니다. 글자의 자소들을 만들 때는 뼈대를 적극적으로 활용하고, 자소를 글자로 만들 때는 뼈대보다 살을 보고 공간을 조정해 보도록 합니다. 뼈대는 구조를 만들기 위한 장치이지 레터링을 잘 만들기 위한 도구는 아니기 때문에, 익숙해진 후에는 뼈대를 제외하고 통으로 그려보는 연습을 해보는 것이 좋습니다.

**뼈대 없이 통으로 그린 스케치**

**자유형 레터링의 조형 전개**

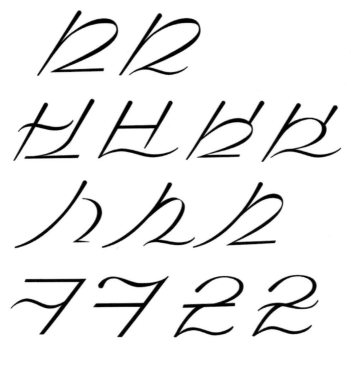

**기본 구조**

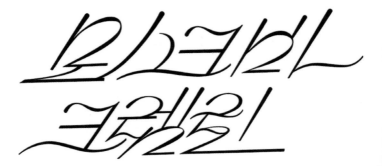

## 13   자유형 레터링의 전개 방식

자유형 레터링은 모듈형 레터링과 다르게 글자 상자에 글자를 하나씩 그려서 만들지 않습니다. 따라서 글자간의 연결과 결합이 가능하고 뼈대를 여러 형태로 충분히 활용할 수 있습니다.

**다양한 <고양이 요람>**

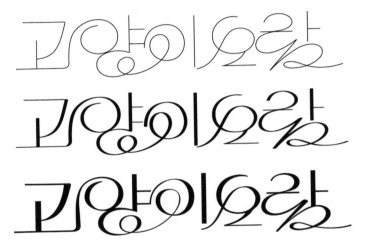

고양이의 유연하고 부드러운 움직임을 표현하기 위해 획과 획의 연결을 활용하여 전개한 <고양이 요람>입니다. 위부터 순서대로 뼈대, 브러시 툴을 이용한 글자, 마지막으로 뼈대를 확장하고 굵기를 부여한 글자입니다.

# 1) 뼈대를 만들고 브러시를 이용하기

뼈대를 선으로 만들고, 붓글씨 브러시를 활용하여 글자에 두께를 적용합니다. 붓글씨 브러시 툴은 스크립트 스타일의 레터링을 할 때 유용하게 쓰일 수 있습니다. 또 이미지 브러시 라이브러리(창-이미지 브러시-라이브러리 클릭)를 이용해 같은 뼈대로 다양한 디자인을 할 수 있습니다.

### 세 가지 <고양이>

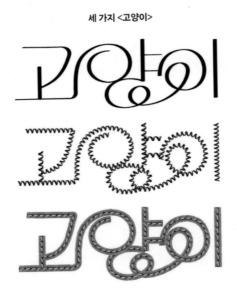

위의 그림은 모두 뼈대에 브러시를 적용한 글자입니다. 맨 위는 평번 브러시, 아래 두 개는 이미지 브러시 라이브러리의 아트 브러시를 적용하였습니다.

## 2) 뼈대를 확장시켜 굵기를 부여하기

브러시만으로 원하는 인상을 만들기에는 어려운 것들이 있습니다. 그럴 때는 뼈대를 확장하고 획형에 굵기를 부여하는 방법으로 디자인합니다. 굵기를 부여할 때는 우선 선으로 되어있는 뼈대를 면으로 확장한 후(오브젝트-확장) 획을 조금씩 조정합니다.

**뼈대 확장 후 화살표 방향으로 세로 획의 굵기를 조정**

굵기를 조정할 때는 굵기를 조정하는 방향을 자소에 따라 다르게 해서 속공간의 균형이 어긋나지 않도록 주의합니다. 예를 들어 '요'의 경우 'ㅇ' 꼴의 바깥 공간이 커지면 형태가 일그러지므로 'ㅇ'의 안쪽으로 굵기를 부여합니다.

**굵기 조정이 끝난 레터링**

　다음 꼭지에서는 여태까지 쌓아 온 발상 방법을 토대로, 가상의 외주사가 작업을 의뢰하였다고 가정하고 연습을 진행해 보겠습니다. 설명을 보기 전, 대상 글자와 외주사 키워드를 확인하고 어떻게 발상하고 작업해 나갈지 직접 스케치해 보도록 합시다.

# 14 글자 인상 표현하고 조정하기

## 1) 아련하고 감성적인 인상의 <여름눈 랑데부>

대상 글자: 여름눈 랑데부
외주사 키워드: 아련, 감성적
기타: 여름눈 다음 줄갈이

## 메인 인상을 만드는 요소:
## 얇고 섬세한 굵기, 유려한 곡선

부드럽게 휘는 풀잎, 잔잔히 흐르는 물의 표면, 이슬비의 리듬 등을 상상해 봅니다. 그 배경 위에 폰트를 쓴다고 상상해 보세요. 어떤 글자가 떠오르나요? 섬세함의 기준은 사람마다 다르기 때문에 명확히 정의할 수 없으나, 보통은 가늘고 유려한 스크립트체, 섬세한 디테일의 얇은 명조체 등 대부분 아주 가느다란 굵기의 글자들이 떠오를 것입니다. 서정적인 인상의 글자는 주로 가늘고 섬세한 획으로 이루어진 경우가 많고, 부드러운 곡선형의 조형들이 모이면 감성적이고 섬세한 인상을 자아냅니다.

오른쪽 제일 위의 '름' 자를 보면 가장 왼쪽과 가장 오른쪽 글자 모두 가로획은 얇지만, 그 가늘기의 정도가 다르며 전체적인 인상도 확연히 다릅니다. 일반적으로 굵은 획은 강한 인상을, 얇은 획은 여린 인상을 만들지만 이 두 성질이 한 글자 안에 섞일 경우에는 굵기의 구성 방식에 따라 인상이 미묘하게 달라집니다. '서정적인 인상'을 가진 글자를 만든다고 할 때, 단순히 '얇게 만든다'는 방식으로 접근하기보다는, 얇은 굵기 안에서도 어느 부분을 굵고 얇게 처리해야 내가 원하는 감성이 나올지 섬세하게 살펴보는 것이 필요합니다. 강함과 섬세함이 혼합된 구조를 가진 글자를 실제 어디서 보았는지 떠올려 그 인상이 왜 그렇게 느껴졌는지 고민해 보는 연습이 도움이 됩니다.

**굵기에 따른 이미지 변화**

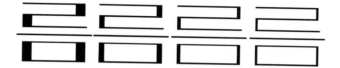

**세리프와 장식으로 인상을 추가하기**

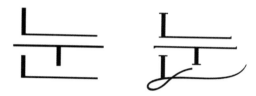

**<여름눈 랑데부> 완성**

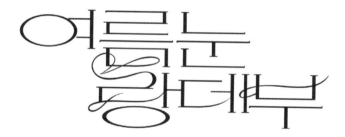

## 2) 단단하면서 서정적인 인상의 <언어의 정원>

대상 글자: 언어의 정원
외주사 키워드: 서정적
기타: 한 줄로 작업

메인 인상을 만드는 요소:

## 굵기, 유려한 곡선

<언어의 정원>은 서정적이고 감성적인 느낌이 있지만, <여름눈 랑데부>보다 획의 굵기가 두꺼워지면서 단단한 인상이 덧대어진 글자입니다. 'ㅇ'이 많은 글자이므로 'ㅇ'을 중심으로 조형에 변화를 주면 서정적인 인상을 추가할 수 있습니다. <여름눈 랑데부>처럼 아련한 인상을 부각하고 싶다면 메인 인상을 만드는 굵기를 조정하거나, 곡선을 훨씬 많이 활용하여 디자인을 전개하면 됩니다.

### 기본 형태

# 언어의정원

### 'ㅇ' 꼴에 섬세한 인상을 추가하기

언어의정원

언어의정원

### 3) 귀엽고 트렌디한 인상의 <삐삐롱스타킹>

대상 글자: 삐삐롱스타킹

외주사 키워드: 귀여움, 트렌디

기타: '삐삐'의 장난꾸러기 어린아이 특성이 잘 드러나도록

메인 인상을 만드는 요소 :

## ①두꺼운 굵기 ②가분수 구조 ③비정형성

아기의 모습을 떠올려 보세요. 몸은 작고 얼굴은 크죠. 또 통통하고 부드럽고 말랑한 인상이 떠오릅니다. 조금 자란 어린이의 모습도 비슷합니다. 여기서 착안한 통통하고 동글동글한 조형을 사용하거나 구조에서 초성의 비율을 크게 하면 어리고 귀여운 인상을 만들게 됩니다. 두껍고 속공간이 좁은 글자의 경우 아래와 같이 조형을 전개합니다. 그리고 글자 상자를 변형하여 글자 하나하나가 다른 폭을 가질 수 있도록 합니다.

**한 글자의 조형 전개 과정**

① 전체적인 덩어리를 그립니다.

② 덩어리에 속공간을 넣습니다.

③ 속공간이 들어간 덩어리의 조형을 다듬습니다.

'삐삐' 전개 과정

<삐삐롱스타킹> 완성

자유 변형 도구를 이용하여 글자의 폭과 크기, 각도를 변형하여 비정형적 인상을 추가합니다.

## 4) 복고적이면서 귀여운 <와이키키 해변>

대상 글자: 와이키키 해변
외주사 키워드: 복고
기타: 2줄로 작업

메인 인상을 만드는 요소 :

## ①두꺼운 굵기 ②가분수 구조 ③비정형성 ④평체 구조

<와이키키 해변>의 경우 <삐삐롱스타킹>에 비해 복고적인 인상
이 돋보이는 글자입니다. 복고적인 인상을 만드는 요소 중 하나인
글자 상자의 폭이 넓은 평체 구조로 그려져 있으며, '변'을 살펴보
면 받침이 넓고 꽉 차 있는 것을 확인할 수 있습니다. 귀여운 조형
을 가지고 있더라도, 평체 구조의 인상이 덧대어지면 새로운 느낌
을 만들게 됩니다.

**'와' 전개 과정**

위 두 개의 '와'를 비교해 보면 자소가 넓고 평체 구조인 왼쪽
의 '와'에 비해 오른쪽의 '와'가 복고적 인상이 덜한 것을 확인할
수 있습니다. 이 글자는 대표 조형을 먼저 생각하고 나머지 디자인
을 전개한 것입니다. 아래에 대표 조형 'ㅇ'이 있습니다.

**대표 조형 정하기**

이렇게 아래 굵기가 굵고 위쪽이 얇은 형태의 'ㅇ' 꼴과 어울리는 구조와 글자의 굵기를 생각해야 합니다. 이 대표 조형을 보면 기둥과 보가 가느다란 스타일의 글자는 떠오르지 않죠. 만약 기둥과 보가 얇다면 대표 조형과 조화롭지 않을 것입니다. 이처럼 전체적인 인상을 정했으면, 대표 조형의 규칙을 분석하여 다른 자소를 전개하는 과정을 순서대로 보겠습니다.

**복고적이면서 귀여운 인상의 <와이키키 해변>**

**와이키키 해변**

**어린 인상을 더한 <와이키키 해변>**

**와이키키 해변**

① 대표 조형 'ㅇ'의 속공간과 규칙을 파악합니다. 속공간을 중심으로 아래는 두껍게, 위는 가늘게 구성되어 있지요. 그런데 이에 따라 'ㅋ'의 조형을 똑같이 하면, 오히려 위쪽이 얇아지면서 전체적인 글자의 굵기 밸런스가 맞지 않습니다.

② 'ㅋ'의 속성과 'ㅇ'의 속성을 파악해 봅시다. 'ㅋ'은 아래쪽이 열려 있는 형
   태이므로 가장 위에 있는 가로획을 굵게 하여 대표 조형인 'ㅇ'과의 밸런
   스를 맞추어 줍니다.

③ '변'의 경우, 'ㅂ'의 형태는 다른 자소들과 같은 규칙으로 적용하고, 종성
   은 '와'의 중성과 비슷한 굵기로 만들어 글자가 서로 조화로워지도록 합
   니다.

④ 여기서 글자에 좀 더 귀여운 인상을 주려면, 복고적인 인상을 덜어주면
   됩니다. 자소를 좀 더 정원에 가까운 형태로 바꿔 젊은 인상을 더하고,
   '와이키키'의 중성을 짧게 하여 글자에 리듬감을 부여합니다. 그리고 글
   자를 일렬로 배치하기보다 리듬감 있게 배치했을 때 귀여우면서 어린
   인상이 만들어지게 됩니다. 초성이 크고 자소 배치가 자유로워지면 장
   난스럽고 개구진 인상을 줄 수도 있습니다.

## 5) 액티브하고 강렬한 인상의 <싸이버파라독쓰>, <워라밸>

대상 글자: 싸이버파라독쓰, 워라밸
외주사 키워드: 강렬
기타: 각자 디자인

메인 인상을 만드는 요소 :

**①두꺼운 굵기 ②강한 사선 ③단순한 조형**

에너제틱한 이미지를 떠올리면 빠르게 질주하는 기계, 역동적인 움직임, 미래적인 속도감이 그려집니다. 강한 사선과 힘 있게 뻗는 직선들이 결합되면 마치 기계의 힘과 활동성을 상징하듯 강렬한 인상을 주며, 미래적인 느낌을 가미하여 전진적이고 도전적인 인상도 줄 수 있습니다.

**강한 대비의 사선과 획의 단순화로 더 액티브한 인상을 준다.**

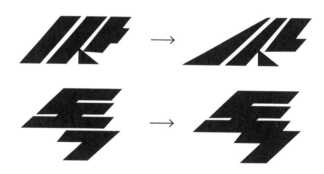

<싸이버파라독쓰>

<p align="center">&lt;워라밸&gt; 기본 형태</p>

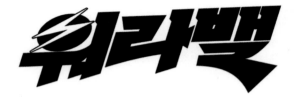

<p align="center">글자에 입체감 주기</p>

위 그림처럼 패스 이동을 사용하여 그림자를 만들고 모서리 부분
을 잘라내면 보다 더 입체적인 글자를 만들 수 있습니다. 그럼 '워'
와 '라'를 바탕으로, '밸'자를 전개해 보겠습니다.

① 균형 있는 기본 굵기를 가진 '밸'자를 디자인합니다.

② 종성 'ㄹ'의 가운데 획을 가늘게 하고 가장 아래쪽 획에 곡선을 주어 역
   동적인 인상을 추가합니다.

③ 나머지 글자인 '워'와 '라'와의 조화를 위해 '밸'의 'ㄹ'의 가장 아래쪽 획
   굵기를 더 굵게 디자인합니다.

④ 'ㄹ'의 가장 아래쪽 획 오른쪽의 굵기를 조정하고 오른쪽은 'ㅂ'과 같이
   깔끔한 형태로 변형합니다.

⑤ 그림자를 넣은 후 모서리를 잘라내어 입체감을 표현합니다.

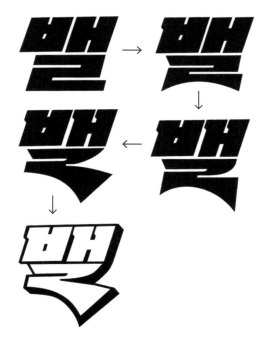

## 6) 복고적이고 레트로한 인상의
### <참맛딛는옛날과자>, <나다운게좋아요>

대상 글자: 참마딛는옛날과자, 나다운게좋아요
외주사 키워드: 복고, 단 너무 레트로로 가지는 않도록
기타: 과자의 특성 살리기

메인 인상을 만드는 요소 :

## ①평체 구조 ②꽉찬네모꼴

넓고 평평한 구조의 두꺼운 글자나 네모난 틀 안에 빼곡히 채워진
자소들은 복고적인 인상을 만듭니다. 또 전통적인 한글 표기법, 자
음 아래에 모음을 위치시키는 '아래 아' 방식의 표기법을 디자인에
이용하거나, 아날로그 자소 형태 'ㅈ'의 내림을 붓으로 찍은 듯한
점의 형태로 표현하는 것 또한 복고적인 인상에 영향을 줍니다.

**평체 구조, 조형**

**<참맛닫는옛날과자>**

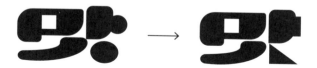

**'맛'에서 복고 빼기**

인상이 너무 복고적이라면 현대적인 인상을 추가하여 레트로한 인상으로 바꿔보도록 합시다.

**<참맛닫는옛날과자> 버전**

복고적인 인상을 덜어낼 때는 장체 구조로 하거나 가로획을 아주 가늘게 하여 섬세한 인상을 추가하는 방법 등을 사용할 수 있습니다. 또는 위와 같이 붓의 형태가 연상되는 곁줄이나 내림의 형태를 기하학적 조형으로 바꾸거나 획을 직선형으로 만드는 방식 또한 복고적인 인상을 덜어낼 수 있습니다. 특히 'ㅅ', 'ㅈ', 'ㅊ' 등의 내림은 그래픽적 요소를 추가해도 판독성이 유지되므로 다양한 조합이 가능합니다.

**꽉 찬 네모꼴로 작업한 <나다운게좋아요>**

# 나다운게
# 좋아요.

꽉 찬 네모꼴의 두꺼운 글자는 복고적 인상을 담고 있습니다. 이 작업에서는 'ㅇ' 꼴의 속공간 형태를 변형해 글자를 복고적 인상에 실험적이고 독특한 인상을 추가하여 새로운 인상을 가진 글자를 만들 수 있습니다.

**'ㅇ' 속공간 변형한 <나다운게좋아요>**

## 7) 미니멀하고 현대적인 인상의 <청기와아래>, <소공녀>

대상 글자: 청기와아래, 소공녀
외주사 키워드: 미니멀, 현대적
기타: 기와 느낌 극대화

메인 인상을 만드는 요소 :

**①속공간 ②획의 모양**

<청기와 아래>

흔히 미니멀한 디자인이라고 하면 군더더기 없고 단순한 것들을 떠올립니다. 글자도 비슷합니다. 글자의 전체적인 굵기가 일정하며 과도한 변화를 주지 않고, 자소의 형태가 기하학적이고 간결하게 구성되면 미니멀한 인상을 주게 됩니다. 장체 구조일 때 더욱 현대적인 인상이 되고, 글자의 속공간 또한 좁기보다는 여유가 있는 것이 좋습니다.

위의 <소공녀> 작업은 가로폭이 넓은 평체 스타일로, 복고적인 인상을 줍니다. 그러나 획의 굵기가 균일하고, 획 끝이 장식 없이 깔끔하게 정리된 형태로 구성되어 있어 미니멀한 느낌이 더욱 강조됩니다. 또한 글자의 속공간이 넉넉하여 글자 구조가 세로로 좁더라도 답답하지 않은 인상을 줍니다. 이렇게 여러 요소들이 결합되면서 미니멀한 인상이 만들어지는 것입니다.

### 글자 배치와 레터링 이미지

앞선 예시들을 보면서도 눈치채셨겠지만, 레터링을 할 때에는 글자의 조형과 구조뿐만 아니라 글자의 배치도 인상에 영향을 줍니다. 글자가 어떻게 배치되느냐에 따라 같은 레터링도 시각적으로 다르게 보일 수 있습니다. <소공녀>를 다양하게 배치한 옆의 그림을 비교해서 보겠습니다.

# 다양하게 배치한 <소공녀>

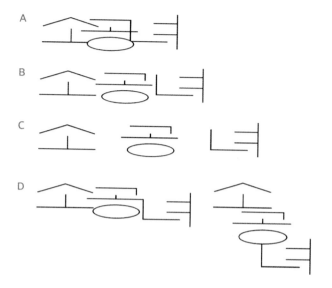

A 글자가 너무 붙어 있으면 개별 글자가 잘 보이지 않고 하나의 덩어리처럼 보일 수 있습니다. 이렇게 하면 강한 인상을 주거나 단단한 느낌을 만들 수 있지만, 어디서부터 어디까지가 한 글자인지 구별하기 어려워 읽기 불편할 수도 있습니다.

B 글자 간격이 적당하면 읽기 편하고 정돈된 느낌을 줍니다. 글자가 너무 붙어 있지도, 너무 떨어져 있지도 않기 때문에 자연스럽고 깔끔한 인상을 줄 수 있습니다. 가장 일반적으로 사용되는 방식입니다.

C 글자 간 간격이 넓으면 여유로운 느낌을 줄 수 있습니다. 하지만 너무 넓어지면 단어로 인식하기 어려워질 수 있고, 글자가 하나의 그룹으로 보이지 않을 수도 있습니다. 주로 감성적이거나 세련된 분위기를 표현할 때 사용됩니다.

D 글자가 일정한 줄에 맞춰 정렬되지 않고 자유롭게 배치되면 사람들은 글자 하나하나를 따로 읽기보다 전체적인 모양을 먼저 보게 됩니다. 마치 그림을 보듯이 글자의 배치 자체가 하나의 디자인처럼 느끼게 되므로, 포스터나 그래픽, 로고 디자인 등에서 개성 있는 시각적 효과를 낼 수 있습니다.

**<퐁네프의 연인들>**

또 하나의 예시인 <퐁네프의 연인들>입니다. 세로로 긴 형태의 글자 구조, 그리고 시각적으로 속공간을 여유 있게 활용하고 군더더기 없이 단순화된 자소의 구성 덕분에 미니멀한 인상을 만듭니다.

## 입문자가 조형을 전개할 때 알아두면 좋을 것

이 책에서는 인상에 대한 부분을 세세하게 다루고 있지만 입문자의 경우 이러한 '디테일'에만 집중하면 기본적인 조형 전개에 소홀해지는 경우가 있습니다. 이를 위해 <퐁네프의 연인들>의 글자를 살펴보겠습니다. 익숙한 스타일처럼 보이지만, 자세히 보면 '들'의 'ㄹ'이 반전되는 등 작은 변형이 들어가 있습니다. 입문자일수록 레터링을 할 때 개별 조형보다는 전체적인 흐름을 먼저 보는 시선이 필요합니다. 그러니 이 작업에서는 처음부터 자소 하나하나에 의미를 부여하기보다, 영화의 전체적인 장르와 분위기를 먼저 고려하는 것이 중요합니다. 예를 들어 이 영화가 홈리스 남녀의 격렬하고 처절한 사랑을 다룬다고 해서, 파격적인 내용에 집중해 개별 자소를 변형하는 방식부터 고민하는 경우가 있습니다. 하지만 이 영화의 기본적인 장르는 로맨스이므로, 먼저 로맨스 영화의 결에 맞는 스타일을 잡고, 그 후에 세부적인 요소를 조정하는 것을 추천합니다. 즉 "'ㄹ'을 돌려서 표현하자"가 출발점이 아니라, 먼저 영화의 장르와 분위기에 어울리는 글자 스타일을 구축한 후 어떤 요소를 활용해 영화의 특징을 효과적으로 담을 수 있을지를 고민하는 것이 좋습니다.

## 8) 강렬하면서 전통적인 인상의 <만사형통>

대상 글자: 만사형통
외주사 키워드: 전통
기타: 붓글씨 느낌 활용

## 메인 인상을 만드는 요소 :
## 획형

서예 등에서 보이는 붓글씨의 획형은 전통적인 인상을 줍니다. 붓글씨 형태의 글자는 획의 형태뿐 아니라 획의 흐름, 즉 필순이 어떻게 형성되는지 관찰하고 글자를 전개해야 합니다. 필순을 잘 지키지 않으면 글자가 어색해지거나 흐름이 끊기는 느낌을 줄 수 있으며 획도 매끄럽게 느껴지지 않습니다. 즉, 획을 단순히 나열하는 개념이 아니라 기본 획에서 부리의 형태와 맺음의 형태, 돌기의 형태 등을 확인하고 붓의 압력과 각도, 그리고 획이 시작하고 끝나는 위치에 따라 기본 획이 어떻게 변형되어 가는지 관찰하며 디자인을 전개합니다. 이를 '유추'라고 표현하겠습니다. 다음 그림에서 네모와 동그라미로 표시된 부분은 글자의 맺음과 돌기가 어떻게 자소에서 규칙적으로 적용되는지, 그리고 안에 뼈대를 중심으로 어느 정도의 굵기가 적용되는지를 보여줍니다. 그리고 뼈대는 어떤 필순으로 이 글자가 그려졌는지도 보여주고 있습니다.

**전개를 위한 기본 획 정하기**

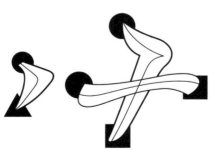

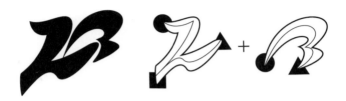

　　위쪽의 ‘ㅁ’은 기본 획으로 유추한 ‘ㄱ’과 ‘ㄴ’의 형태를 이용하여 만든 것입니다. 반대로, ‘ㅁ’을 보고 ‘ㄱ’과 ‘ㄴ’의 형태를 유추할 수도 있지요. 대부분의 레터링은 조형에 일관된 규칙과 흐름을 부여하기 위하여 기본 획의 속성을 유지한 채로 전개되므로, 이렇게 정해진 기본 획을 바탕으로 하면 자연스럽게 확장해 나갈 수 있습니다.

### 기본획과 기본획을 통해 유추한 사선으로 만든 ‘ㅅ’

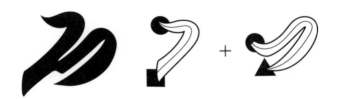

　　다만 이번 글자의 경우 붓글씨의 흐름을 바탕으로 하기 때문에 앞서 설명한 것처럼 단순히 획을 나열해 조합하는 방식으로 하면 최종 결과물이 다소 어색할 수 있습니다. 필순을 먼저 고려해 글자의 뼈대를 잡고 그 위에 기본 획의 속성을 입힌다는 생각으로 조형을 전개하는 것이 좋습니다. ‘ㅅ’도 마찬가지입니다. 뼈대를 먼저 생각하고 그 위에 기본획, 그리고 기본획을 통해 유추한 사선을

올리는 방식으로 전개해 보도록 합니다. 여기서는 강렬한 이미지를 위해 삐침의 획을 직선의 형태로 변형했습니다.

### '능'을 위한 선의 유추

'능'을 전개하라고 했을 때 동그라미와 직선인 획 두 개의 조합으로만 생각하는 경우가 많습니다. 이를 따라 'ㅇ' 부분은 일반적인 둥근 형태로 만들 수도 있지만, 'ㅁ'의 왼쪽 획에서 보이는 필순을 응용하여 만들 수도 있습니다. 이는 서예에서 '능'을 쓰는 방식 중 하나와 닮아 있으므로, 어색한 느낌 없이 전개될 수 있습니다. 이처럼 획을 나누어서 생각할 수 있게 된다면 틀에서 벗어난 개성 있는 조형을 만들 수 있습니다.

　　'통'의 'ㅌ'은 다른 글자에 비해 세로 길이가 짧으므로, 기본 가
로획의 조형을 단순화하여 공간에 획이 자연스럽게 들어갈 수 있
도록 합니다. 그리고 'ㅌ'을 'ㄴ'의 형태에 가로획을 결합하여 만들
게 되면 위에 있는 'ㅎ'과 닮은 형태가 되므로 조형이 조화롭게 전
개될 수 있습니다.

**만사형통**

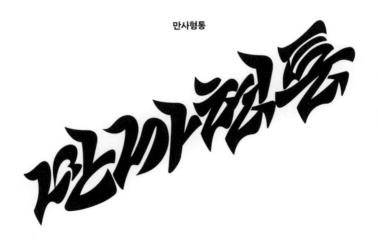

## 9) 강하고 임팩트 있는 인상의 <킹데렐라>

대상 글자: 킹데렐라

외주사 키워드: 시원시원하고 강렬한 느낌

기타: '킹'을 강조, 올드한 분위기가 되지 않도록 주의

## 메인 인상을 만드는 요소 :

### 자소의 크기

# 킹데렐라

<킹데렐라>는 강한 개성이 돋보이는 서체입니다. 시원하고 역동적인 느낌을 주면서도 강렬한 인상을 줍니다. 이런 인상을 형성하는 데에는 글자의 자소 크기가 큰 역할을 합니다. 아래 그림처럼 같은 구조를 가지고 있더라도 초성과 종성의 크기감에 따라 인상이 달라집니다.

**(좌) 균형 잡힌 형태 (우) 초성이 큰 형태**

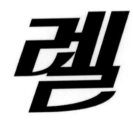 

보편적인 글자는 가독성과 균형을 고려하여 초성과 종성이 극단적으로 크거나 작게 제작되지 않고 조화롭게 디자인됩니다. 그러나 글자의 크기와 비례를 조정하면 인상을 극대화하거나 특정한 인상을 더할 수 있습니다.

**(좌) 초성을 크게 확장하고 종성을 작게 줄인 글자**
**(우) 종성을 크게 확장하고 초성을 작게 줄인 글자**

예를 들어, 초성이 크면 글자가 개방적이고 젊은 느낌을 주고, 종성이 크면 무게감이 있으면서 올드한 분위기를 낼 수 있습니다. 같은 디자인의 글자라도 초성과 종성의 비율에 따라 인상이 달라질 수 있으며, 이를 실험해 보는 과정도 레터링을 배우는 흥미로운 방법이 될 수 있습니다.

다음의 '킹'을 강조한 <킹데렐라>를 보면, 처음의 <킹데렐라>와 꽤 다른데, '킹'에 시선이 갈 수 있도록 나머지 글자의 비율을 조정한 것을 볼 수 있습니다. 자소의 크기를 조정하면 보는 사람의 시선이 자연스럽게 특정 부분에 집중되도록 유도할 수 있습니다.

# 킹데렐라

글자가 주는 인상은 구조, 조형성, 자소의 크기나 비율, 굵기, 무게중심 같은 요소들이 상호작용을 하면서 만들어집니다. 이런 요소들을 이해하면, 원하는 인상을 더 효과적으로 만들어 낼 수 있습니다. 글자의 인상을 실험하고 조정하면서 한글의 다양한 표현을 자유롭게 탐험해 보는 것도 좋을 것입니다.

# 한글 레터링 보정

# 1 더 나은 작업을 위한 디테일 보정

강의를 하면서 많은 수강생들이 한글 레터링에서 보정 작업에 특히 어려움을 느끼는 것을 보았습니다. 이번 파트는 한글 레터링 강의 중 자주 받았던 질문들을 중심으로 구성하였는데, 그중 많이 받았던 질문은 "보정에 정답이 있는가?"입니다. 많은 수강생이 한글 레터링을 포토샵이나 일러스트레이터 등의 툴처럼 생각하지만, 한글 레터링은 툴을 배우는 것이 아니라 편집 디자인과 그래픽 디자인처럼 감각적 민감도를 키워야 하는 분야입니다. 따라서 디자이너가 어떻게 보정을 하느냐에 따라 결과는 매우 달라지기 마련입니다. 이 책에서 제시하는 원리들이 여러분의 의문을 해소하고, 글자 디자인 감각을 높이는 데 도움이 되기를 바랍니다.

# 9 왜 제 레터링은 어색해 보일까요?

글자가 어색하게 보이는 것은 크게 조형과 공간, 두 가지 이유 때문입니다. 조형은 표면적으로 드러나는 부분으로, 획과 형태로 다시 나눠서 설명할 수 있습니다. 조형에서 어색함은 주로 획의 규칙과 두께 차이, 굵기의 위계, 자소와 획의 각도와 방향, 연결 방식 등이 조화롭지 않을 때 발생합니다. 공간은 표면적으로 드러나지 않는 부분으로 자소의 간격, 글자의 간격, 자소의 크기와 비율, 글자의 비율, 글자의 글줄 등이 조화롭지 않을 때 어색하게 보입니다. 처음 글자를 디자인할 때는 흔히 조형에만 집중하기 쉽지만, 공간도 놓쳐서는 안 되는 부분입니다. 조형과 공간이 조화를 이루지 않으면 불안정하고 어색한 인상을 주기 쉽습니다. 특히 공간의 불균형을 이해하고 해소하기 위해서는 글자 공간을 전체적으로 해석하는 습관이 필요합니다. 쉬운 예시로 아래의 '고'를 보도록 합시다.

고의 짧은 기둥의 위치와 글자 균형의 변화

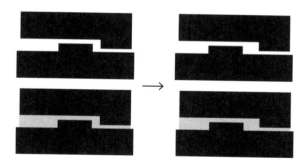

### 왼쪽 '고' 글자

짧은 기둥이 중성의 가로획(보)을 기준으로 정확히 가운데에 위치해 있습니다. 이렇게 짧은 기둥이 보의 중심에 위치하면, 'ㄱ'과 결합했을 때 공간에 불균형이 생깁니다. 즉 초성 'ㄱ'의 왼쪽 공간은 열리고 오른쪽은 닫히게 됩니다. 이 때문에 전체 공간을 고려했을 때 짧은 기둥을 기준으로 왼쪽 속공간이 더 커 보이게 되므로 공간이 한쪽으로 치우쳐 보일 가능성이 있습니다. 결과적으로 글자에 어색한 인상을 주게 됩니다.

### 오른쪽 '고' 글자

반면 오른쪽 '고' 글자의 짧은 기둥은 중성의 가로획(보)을 기준으로 봤을 때 약간 왼쪽으로 치우친 위치에 있습니다. 위에서 설명한 불균형한 공간을 해결하기 위함입니다. 왼쪽 공간이 더 커 보였으므로, 'ㅗ'의 짧은 기둥을 'ㄱ'의 공간이 열린 왼쪽으로 살짝 이동해주면 기둥이 보의 중심에서 벗어나게 되지만 전체 글자 공간을 기준으로 했을 때는 오히려 공간이 더 균형 잡혀 보입니다.

### 글자 전체 공간을 고려해야 하는 이유

이처럼 글자의 구성 요소들이 완벽히 대칭이거나 수치상 정확히 맞춰져 있다고 해서 반드시 시각적으로 안정감을 주는 것은 아닙니다. 수치적으로는 약간의 불균형이 있더라도 전체적인 공간의 균형과 자연스러움이 유지될 때 글자는 더 안정적이고 보기 좋습니다.

# 9  자소를 그리드에 맞추어서 디자인하면 안 되나요?

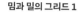

밈과 밀의 그리드 1

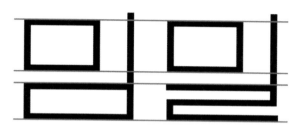

레터링에서는 시각적 통일감을 위해, 종종 글자의 요소를 동일한 크기나 비율로 맞추기도 합니다. 위 그림은 '밈'과 '밀'의 종성 크기를 똑같이 맞춘 상태입니다. 이렇게 '밈'과 '밀'의 초성과 종성을 똑같이 맞추었는데, 이상하게 시각적으로 '밈'과 '밀'의 밀도가 균일하지 않게 보이는 현상이 발생합니다. 다음 페이지의 '밈과 밀의 그리드 2'를 보면 동일한 크기감으로 조정했음에도 불구하고 '밀'이 더 답답해 보이는 현상이 나타났고, 이 문제를 해결하기 위해 자소를 보정하였습니다.

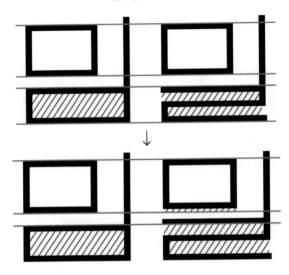

## 1) 시각적 공간 차이와 균형을 위한 조정

'ㄹ'은 가로획이 여러 개로 이루어져 있어, 동일한 공간을 사용하게 되면 'ㅁ'보다 더 좁고 빽빽하게, 답답해 보이는 경향이 있습니다. 이를 해결하기 위해서는 글자의 시각적 안정감을 고려하여 'ㄹ'을 'ㅁ'보다 약간 더 늘려주는 방식으로 조정해야 합니다. 그러나 'ㄹ'을 무조건 늘리기만 하면 다른 자소들과 공간 불균형이 발생하여 전체적으로 어색해질 수 있습니다. 따라서 'ㄹ'의 크기를 조정할 때는, '밀'의 나머지 요소인 중성과 초성의 크기감과 위치도 함께 고려해야 합니다.

이번에는 '밀'과 '뭘'을 비교해 보겠습니다. '뭘'의 중성에는 보와 짧은 기둥이 추가되어 있어, 글자 공간이 전체적으로 더 촘촘하게 나누어집니다. '밀'의 종성 'ㄹ'과 비교해 보면, 중성 'ㅗ'가 들어오면서 '뭘'의 'ㄹ'은 상대적으로 더 줄어들고 초성인 'ㅁ' 역시 변화를 겪게 됩니다. 또 '밀'의 'ㅁ'과 'ㅣ' 사이에는 넉넉한 여백이 있었지만, '뭘'에서는 보와 기둥이 더해지면서 초성과 중성 사이의 여백도 줄어들게 됩니다. 같은 크기의 방에 같은 크기의 가구를 2개 놓을 때와 3개 놓을 때의 차이와 같습니다. 가구가 많아질수록 방의 빈 공간이 줄어드는 것처럼, 글자가 복잡해질수록 자소 간의 여백이 줄어들며 공간이 압축되어 좁아진다는 점을 염두에 두어야 합니다.

## 2) 레터링에서의 예외적인 경우

한편, 레터링 작업에서는 시각적 균형보다 글자의 덩어리감을 더 중요하게 고려할 때가 있습니다. 예를 들어, 옆의 <가든>과 <가들>을 비교해 보면 '든'과 '들'의 속공간이 비슷하게 유지되고 있습니다. 이는 세로모임 구조에서 중성 위치가 달라지면 글자의 덩어리감이 깨질 수 있기 때문에, 각 글자의 공간을 세밀하게 나누기보다는 덩어리를 유지하는 방식을 택했기 때문입니다. 즉, 덩어리감을 위해 공간을 의도적으로 비균형으로 만든 형태입니다.

특히 세로모임 글자에서 중성 위치가 달라지면 글자의 덩어리가 흐트러질 위험이 크기 때문에, 전체적인 덩어리감과 형태를 유지하는 방향으로 공간을 배분하게 됩니다. 물론, 시각적으로 보면 '든'의 'ㄷ' 속공간이 '들'의 'ㄷ' 속공간보다 더 커 보일 수 있습니다. 그러나 레터링에서는 허용되는 범위로, 짧은 문구에서 효과적일 수 있습니다.




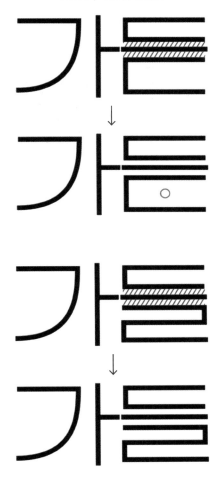

## 9  굵기를 똑같이 복사+붙여넣기하면 안 되나요?

### '민'의 굵기 차이

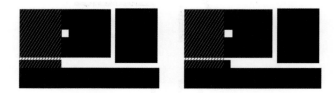

글자의 규칙을 맞추기 위해 복사+붙여넣기(Ctrl+C, V) 방식으로 글자를 만들 수는 있지만, 모든 획의 굵기를 동일하게 맞추면 오히려 어색해 보이기도 합니다. 예를 들어, 위의 '민'을 봅시다. 왼쪽은 초성과 종성의 획의 굵기가 같지만, 오른쪽은 'ㄴ'의 세로획을 더 굵게 처리한 것을 확인할 수 있습니다. 일반적으로 'ㅁ'과 같은 굵기로 'ㄴ'을 만들면 'ㄴ'이 상대적으로 가벼워 보일 수 있기 때문입니다. 'ㄴ'의 세로획을 굵게 조정해 전체적으로 글자의 무게감을 시각적으로 균형 있게 만들면 전체적으로 더 안정적인 느낌을 주게 됩니다.

## '빵'과 '방'의 굵기 차이

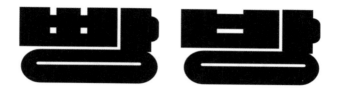

　'빵'과 '방'의 'ㅃ'과 'ㅂ'을 살펴봅시다. 'ㅃ'은 획수가 많은 만큼 각 줄기가 같은 공간에서 차지할 수 있는 굵기가 'ㅂ'에 비해 적겠죠. 보편적으로 획의 굵기는 중성이 가장 굵고, 나머지 자소들이 조금씩 서로 공간에 영향을 받으면서 줄어드는 형태가 가장 안정적입니다. 기계적으로 붙여넣은 글자는 굵기 보정을 통해 무게감을 고르게 조정할 필요가 있습니다.

**글자 크기를 통일하면?**

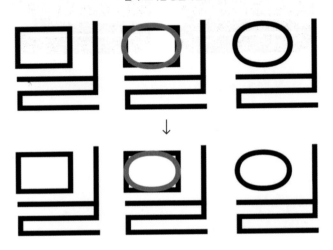

자소의 크기를 통일했을 때 이상해 보이는 현상은 시각 보정을 고려하지 않았기 때문입니다. 글자 디자인에서는 각 자소의 기하학적 크기만 같다고 해서 자소의 크기가 동일하게 인식되지 않습니다. 각 글자가 시각적으로 균형을 이루어 보이도록 보정해야 합니다. 예를 들어 위 그림의 윗줄처럼 '밀'과 '일'의 크기를 통일하면 'ㅁ'에 비해 'ㅇ'은 시각 보정 원리에 의해 작아 보이게 됩니다. 'ㅁ'을 기준으로 'ㅇ'의 크기를 작게 조정해 주어야 자소의 크기가 동일해 보입니다. 다음은 입문자가 알면 좋을 기본적인 자소 보정 원리입니다.

## 1) 위·아래 크기의 보정

### 'ㄹ'과 'ㅂ'의 크기

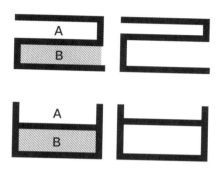

일반적으로 자소의 하부 공간(B)이 상부 공간(A)보다 넓어야 안정
적입니다. 오른쪽 그림처럼 'ㄹ'의 하부에 더 많은 공간을 할당하는
것은 시각적으로 불안정해 보이지 않지요. 'ㅂ'의 경우 걸침을 기준
으로 상부 공간(A)이 열린 형태로 되어 있으므로, 걸침을 더 위로
올려주어야 합니다. 'ㅂ'의 하부 공간이 극단적으로 넓어져도 보정
원칙에 어긋나지 않으므로 글자의 안정감이 유지됩니다.

　　반대로 상부 공간(A)을 상대적으로 넓게 할당하면 안정적인
글자의 형태에서 벗어나 새로운 느낌을 줄 수 있지만, 가독성이 떨
어질 수 있습니다. 디자인 의도에 따라 신중하게 결정해야 합니다.

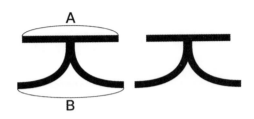

    '⊼'이나 '⊽'은 상부보다 하부의 가로 길이가 더 길어야 더 많은 공간을 할당받아 안정적이고 균형 형태를 갖추게 됩니다. 이 또한 의도적으로 원리를 반대로 적용하여 새로운 느낌으로 만들 수 있지만, 어디까지나 가독성을 해치지 않는 선이어야 합니다.

### 'ㄷ'과 'ㄹ'의 하부 가로획 조정

    'ㄷ'과 'ㄹ'은 하부 가로획을 상부보다 살짝 더 나오게 보정하여 안정감을 획득할 수 있습니다. '⊼'과 같은 원리입니다.

## 2) 단면에 의한 착시 보정

**'ㄷ'과 'ㄹ' 단면 착시 보정**

'ㄷ'의 경우 속공간이 열려 있는 형태이고, 오른쪽 공간이 모두 점으로 끝나는 단면을 가지고 있습니다. 한편 'ㄹ'의 오른쪽 공간을 봅시다. 상부는 면으로 끝나고, 하부는 점으로 끝나는 형태가 되므로 점으로 끝나는 'ㄹ'의 하부 공간은 ㄷ의 하부 공간보다 조금 더 길어져야 안정적인 형태로 만들 수 있습니다.

## 3) 시각 삭제와 자소의 크기감 보정

'ㅁ'은 사각형에 가까운 형태로 자소들의 균형과 비례를 맞추는 데 적합한 기준으로 사용합니다. 그러나 작업하려는 글자에 'ㅁ'이 없고 'ㄷ'처럼 'ㅁ'과 비슷한 형태, 즉 사각형에 가까운 형태를 가진 자소가 있을 때는 굳이 가상의 'ㅁ'을 만들지 않고 바로 그 자소를 기준으로 크기감을 보정할 수 있습니다.

　예를 들어 'ㄷ', 'ㅅ', 'ㅇ'만 있을 때, 'ㄷ'을 기준으로 가상의 'ㅁ'을 만들어 크기와 비례를 조정하는 것입니다. 'ㄷ'은 'ㅁ'과 크기가 비슷해 자소의 크기 보정이 덜 필요한 형태로, 'ㅁ'의 역할을 대신하기에 적합합니다. 이 방식은 레터링에 'ㅁ'의 역할을 대신하기 어려운 자소들이 있을 때 더욱 유용합니다.

## 가상의 'ㅁ'을 기준으로 'ㅅ' 크기감 보정

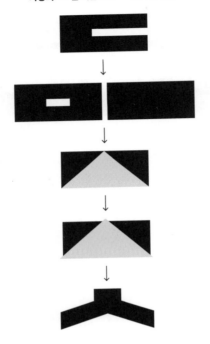

## 'ㄷ'을 기준으로 'ㅅ' 크기감 보정

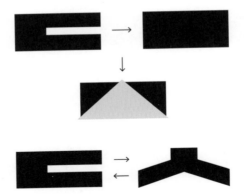

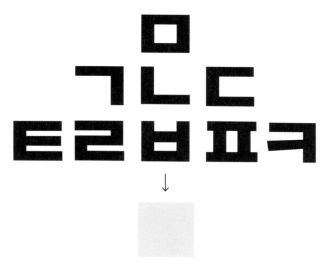

이렇듯 사각형에 가까운 자소들을 알아 두면 'ㅁ'이 없는 상황에서 보정의 기준으로 삼기에 좋습니다. 다만 글자별로 약간씩 특성이 달라, 고려해야 하는 것들도 다릅니다.

사각형에 가까운 자소에는 'ㅁ', 'ㄱ', 'ㄴ', 'ㄷ', 'ㅌ', 'ㄹ', 'ㅂ', 'ㅍ', 'ㅋ' 등이 있습니다. 그중에서 'ㄱ', 'ㄴ', 'ㄷ'은 'ㅁ'과 비슷한 크기감을 가지고 있지만, 'ㅌ', 'ㄹ', 'ㅂ', 'ㅍ', 'ㅋ'은 'ㅁ'에 비해 폭이 더 넓거나 길이가 더 길어 이를 고려해야 합니다. 예를 들어, 'ㅁ'을 기준으로 'ㅂ'을 만들 때는 'ㅂ'의 길이가 'ㅁ'보다 약간 더 길어져야 균형을 맞출 수 있습니다. 그러니 'ㅁ'이 없고 'ㅂ'만 있어서 'ㅂ'를 기준으로 보정하려는 경우, 'ㅁ'을 기준으로 할 때보다 세로획이 살짝 더 길다는 점을 유의해서 보정해야 합니다. 'ㅌ'과 'ㄹ'은 속공간이 둘로 나누어지는 형태로, 시각적인 균형을 위해

이 내부 공간도 고려하여 크기 보정이 필요합니다. 다만 'ㅌ', 'ㅋ', 'ㅍ'의 경우 크기감 외에도 부수적인 시각 보정의 변동 폭이 다른 자소에 비해 많은 편이므로, 'ㅌ', 'ㅋ', 'ㅍ'을 기준으로 크기감을 보정하는 것은 추천하지 않습니다.

**삼각형에 가까운 자소, 원에 가까운 자소**

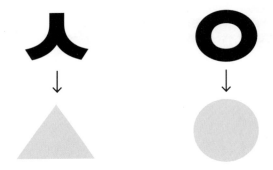

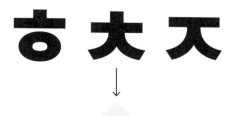

    'ㅎ'과 'ㅊ', 'ㅈ'은 마름모 형태에 가까운 자소입니다. 'ㅎ'과 'ㅊ'은 꼭지가 있는 형태로 마름모와 훨씬 더 유사하게 보이지만, 'ㅈ'은 위쪽에 꼭지가 없으므로 위쪽은 삼각형이 아니라 사각형에 가깝게 보정합니다.

## 9 복잡한 획의 글자를 레터링할 때 공간이 부족해요.

### 1) 굵기의 위계에 대해서 알고 수정하기

**'ㄷ'의 굵기 알아보기**

획이 복잡한 글자를 레터링할 때, 공간이 부족하다고 해서 획을 무작정 가늘게 수정하면 글자가 어색해집니다. 한글 디자인 굵기 위계 방식을 알고 적용해 봅시다. 일반적인 시각 보정 원리를 적용하면 아래가 더 굵어야 안정적이기 때문에, 일반적으로 'ㄷ' 하나만 보정한다면 1번이 가장 굵고 2번이 1번보다 가늘게 디자인되어야 합니다.

**'ㄹ'의 굵기 위계**

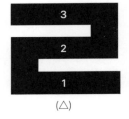 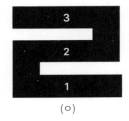

(△)                                      (○)

'ㄷ'에서 본 굵기 위계를 바탕으로, 'ㄹ'에서도 가장 아래쪽의 획인 1번이 굵어야 한다는 건 쉽게 이해하실 수 있을 것입니다. 그러나 여기서 변수가 생깁니다. 'ㄷ'과 달리 'ㄹ'은 가운데에 가로획이 하나 더 있다는 것입니다. 그래도 나란히 놓여 있으니, 단순히 생각하면 왼쪽(△)처럼 1번 획이 가장 굵고 그 위의 2번이 중간, 그리고 3번이 가장 가늘게 구성하면 되겠다고 생각할 수 있습니다. 이 'ㄹ'은 시각 보정 원리에 어긋나는 형태는 아니므로 크게 나쁘지 않은 선택입니다.

하지만 'ㄹ'의 획 전체 구성을 살펴 봅시다. 가운데 가로획이 가장 아래쪽의 가로획과 가장 위쪽의 가로획 사이에 놓여 있으므로, 공간적으로는 닫혀 있는 상태에 가깝습니다. 이렇게 글자 전체를 해석하게 되면 오른쪽과 같은 방식으로 2번이 가장 가늘어지도록 굵기 위계를 잡아주는 것이 훨씬 좋은 선택입니다.

**'ㅃ'의 굵기 위계**

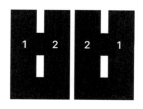

이런 원리는 쌍자음 'ㅃ'의 경우에도 똑같이 적용됩니다. 'ㅃ' 내부의 세로획(2)들은 공간적으로 닫혀있는 형태에 가까우므로 외곽의 세로획(1)에 비해 가늘어지는 것이 좋습니다.

## 2) 일부분이 아니라 글자 전체를 보고 굵기 해석하기

### '둠'의 굵기 위계

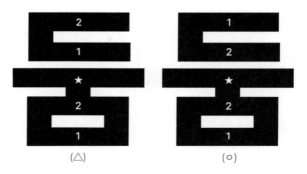

(△)　　　　　　　　　　(○)

이번에는 '둠'을 보도록 합시다. 먼저 중성은 글자의 판독에 영향을 주는 중요한 요소이기 때문에, 일반적으로 한글은 중성의 굵기가 가장 굵습니다. 아까 배운 원리대로라면 중성을 제외하고 'ㄷ'과 'ㅁ'은 각각 아래쪽이 더 굵어지도록 해야 안정적이라고 생각할 수 있습니다. 왼쪽(△)처럼 말입니다. 하지만 지금부터는 자소 하나하나에 보정 원리를 적용시키는 것이 아니라, 글자 전체를 해석하여 보정 원리를 적용시켜야 합니다. 글자마다 초성·중성·종성의 위치와 공간 배치가 다릅니다. 따라서 '무조건 아래쪽 획을 가장 굵게' 만드는 것이 정답이 아니라, 글자 속공간이 어떻게 구성되어 있는지를 보고 판단해야 합니다.

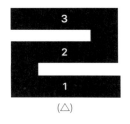
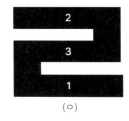

(△)　　　　　　　　　　(○)

　위에서 굵기 위계를 배우며 'ㄹ'을 보정할 때, 가로획이 공간적으로 닫혀 있는 형태이기 때문에 가운데 획을 가장 가늘게 했던 것을 토대로 생각해 보도록 합니다.

　'둠' 글자에서 'ㄷ'의 아래쪽 가로획은 중성(ㅜ)의 가로획과 물리적으로 가까이 위치해 있습니다. 이처럼 두 획이 공간적으로 인접하면, 각 획이 개별적으로 강조되기보다는 하나의 덩어리로 인식됩니다. 만약 'ㄷ'의 아래쪽과 중성의 기둥 사이에 충분한 여백이 있다면, 각 획의 두께가 별도로 눈에 띄게 됩니다. 하지만 여기서는 여백이 거의 없기 때문에, 'ㄷ'의 아래쪽 획을 일반적인 시각 보정의 원리로 보정하게 되면 전체를 봤을 때 기둥과 가깝게 마주보는 'ㄷ'의 아랫부분이 두꺼워 보일 수 있습니다. 반면 'ㄷ' 윗부분은 주변에 다른 획이 없고 공간이 트여 있습니다. 이처럼 여백이 많으면, 똑같은 두께라도 상대적으로 얇아 보이는 착시가 발생합니다. 그러므로 '둠'이라는 글자의 'ㄷ'은 위쪽을 조금 더 굵게 보정합니다. 이처럼 글자의 굵기 위계를 유지하면서 전체적으로 해석하여 글자를 전개해 나가면 공간 부족 문제를 해결하면서도 조화를 유지하는 레터링을 만들 수 있습니다.

### 3) 특수한 경우의 굵기 위계

**일반적인 굵기 위계**

**특수한 경우의 굵기 위계**

글자 굵기 위계는 일반적으로 중성>초성=종성 순으로 만들어지지만, 디자인에 따라서 특수한 예외를 두기도 합니다. 위쪽의 '마'와 '매'의 경우 조형적 이유로 'ㅁ'의 오른쪽 획을 과하게 굵게 한 경우입니다. 이런 경우 특수 예외인 획을 제외하고 굵기 위계를 규칙적으로 잡아주도록 합니다.

# 9  가로모임 글자를 토대로 세로모임 글자를 그리는 게 어려워요.

가로모임 글자를 토대로 세로모임 글자를 그리는 것을 유독 어려워하는 경우가 많습니다. 예시를 보며 이해해 보도록 합시다. '만'을 기준으로 '복'을 그려 보겠습니다.

## 1) 가로모임과 세로모임의 차이점 다시 보기

### 가로모임

가로모임은 중성이 세로 방향으로 길게 자리 잡는 구조를 의미합니다. 즉, 모음이 위아래로 길게 뻗어 있는 형태로, 'ㅏ', 'ㅓ', 'ㅣ' 등의 모음을 포함하는 글자들입니다. 중성이 세로로 길게 배치되어 글자의 높이가 상대적으로 높아집니다.

### 세로모임

세로모임은 중성이 가로 방향으로 길게 자리 잡는 구조를 의미합니다. 즉, 모음이 좌우로 길게 뻗어 있는 형태로, 'ㅗ', 'ㅜ', 'ㅡ' 등의 모음을 포함하는 글자들이 이에 해당합니다. 중성이 가로로 길게 배치되어 글자의 너비가 상대적으로 넓어집니다.

## 2) '만' 그리기

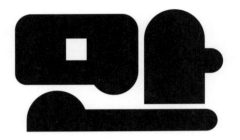

위 예시를 봅시다. 여러분이 지금 보고 있는 '만'은 초성(ㅁ)이 크
고 종성(ㄴ)이 짧은 형태로, 초성의 무게감이 상대적으로 큽니다.
이 기준을 참고하여 '복'에서도 시각적 무게감을 유사하게 맞추도
록 합니다.

**만의 공간**

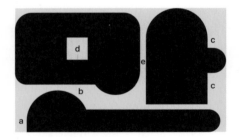

### 3) 공간 분석하기

공간 분석에 수학적 정답은 없지만, 약간의 원리를 알고 연습하면 밸런스 있는 글자를 만들 수 있습니다. 먼저 글자가 가분수인지 진분수인지 확인합니다. '만'은 가분수에 가까우므로, 먼저 초성과 종성의 비율을 비슷하게 만듭니다. 그 다음 두 글자의 공간 연관 관계를 확인합니다. 여기서 알아두어야 할 것은 가로모임인 '만'과 세로모임인 '복'의 공간은 완전히 같을 수 없지만 시각적으로는 유사한 인상을 주어야 한다는 것입니다.

이때 확인해야 하는 것이 속공간입니다. 먼저 '복'의 'ㄱ'과 '만'의 'ㄴ', 두 자소의 크기감을 살펴봅니다. 이때 공간 (a)가 관찰되는데, '만'의 비어 있는 공간인 (a)는 세로모임인 '복'에도 동일하게 존재합니다. 단, '만'의 (a) 공간과 기계적으로 똑같이 맞추는 것이 아니라 시각적으로 비슷하게 되어야 밸런스가 맞습니다.

그리고 '만'의 (b), (e)는 초성과 중성, 종성이 묶인 안쪽의 공간입니다. 그러면 '복'의 초성과 중성, 종성이 묶인 공간 (b), (e)의 크기 또한 시각적으로 비슷해져야 합니다. '복'의 (b), (e) 공간의 합과 '만'의 (b), (e) 공간의 합이 시각적으로 비슷하도록 조정합니다. 공간 (d) 또한 마찬가지입니다. 이처럼 글자 보정을 위해서는 공간을 전체적으로 해석하는 능력이 필요하므로, 항상 글자를 볼 때 획뿐 아니라 글자 공간 전체를 확인하며 진행하도록 합니다.

**만과 복의 공간 연관 관계**

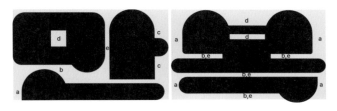

## 4) 초성 (ㅁ, ㅂ)의 크기와 위치에 따른 변화

### 초성과 종성을 조절한 '만복'

위쪽 '만복'에서는 초성 'ㅁ'과 'ㅂ'이 상대적으로 더 크게 보이고, 공간을 넓게 차지하고 있습니다. 반면, 아래쪽 '만복'에서는 초성의 크기가 줄어든 것을 볼 수 있습니다. 종성도 위쪽에 비해 줄어든 것을 확인할 수 있습니다. 글자를 만들 때 세로모임과 가로모임의 속공간 면적이 시각적으로 동일하게 느껴져야 글자가 고르게 보입니다.

# 9 글자를 깔끔하게 그리려면 어떻게 해야 하나요?

## 1) 패스 이해하기

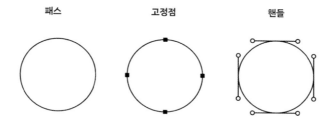

패스: 형태를 이루는 기본 라인

고정점: 패스 위에 위치한 정해진 점

핸들: 곡선을 위해 고정점 주변으로 생긴 선

## 2) 고정점 조정하기

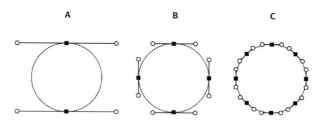

A 고정점이 최소로 사용된 형태로, 곡선의 단순하고 매끄러운 형태를 유지하기 좋습니다. 그러나 세부적인 곡선 조정이 어렵고 제한된 변형만 가능하므로, 간단하고 복잡하지 않은 글자에 적합합니다.

B 적당한 수의 고정점을 사용하여 곡선을 자유롭게 조정할 수 있으며, A

보다 세밀한 조정이 가능합니다. 따라서 일반적인 디자인 작업에 가장 이상적인 형태라 할 수 있습니다.

C 고정점이 너무 많아 조정이 어렵습니다. 세세한 표현을 위해 사용되긴 하지만, 과도한 고정점 사용은 피하는 것이 좋습니다.

## 3) 곡선 핸들의 개수 확인하기

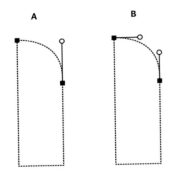

A 핸들이 하나만 나와 있는 것을 볼 수 있습니다. 이러한 경우, 단순한 조형의 글자 표현에는 적절할 수 있으나, 곡선의 섬세한 표현은 어려울 수 있습니다.

B 각 고정점에서 핸들이 하나씩 나와 양쪽으로 형성되며 곡선을 이루고 있습니다. 이처럼 양쪽 핸들을 활용하면 보다 섬세한 조정이 가능합니다.

## 4) 핸들의 방향성 확인하기

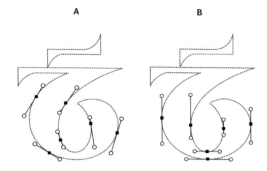

A

B

A 핸들의 방향이 사선으로 되어 있어 섬세한 수정이 어렵습니다. 핸들을 조정할 때 곡선의 형태에 변수가 많이 생길 수 있습니다. 변수만큼 시간을 투자할 수 있으면 괜찮겠지만, 곡선에 불필요한 추가 수정이 필요할 가능성이 높습니다.

B 핸들이 수직 또는 수평 방향으로 정렬되어 있어, 핸들 길이와 방향을 고르게 맞추기 쉽습니다. 결과적으로 섬세한 수정이 쉬워지고 레터링의 정밀도가 높아집니다. 또 핸들을 수직, 수평 방향으로 그리는 경우 Shift 키를 활용하면 작업이 용이해집니다.

## Shift 키 활용하기

- Adobe Illustrator에서는 Shift 키를 누르면 수평·수직 또는 45도 단위로 정렬하여 핸들을 조정할 수 있습니다.

- Shift 키를 활용하면 핸들을 정확하게 수직·수평 방향으로 맞출 수 있어 수정이 훨씬 쉬워집니다.

- Shift 키를 사용하지 않으면 핸들이 미세하게 기울어질 수 있으며 이로 인해 곡선이 일그러져 보일 수 있습니다.

## 5) 불필요한 고정점은 지우기

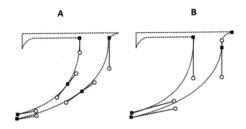

A    B와 같은 사선을 그리고 있지만, 사선 가운데 고정점이 하나 더 있어 수
    정이 불편해집니다.

B    이처럼 최소로 고정점으로 만들어서 작업하는 것을 원칙으로 하되,
    도저히 모양이 나오지 않을 때 추가로 고정점을 찍고 작업하세요.

## 6) 연결된 획은 연결시켜 그려주기

A    획이 전부 붙어 있어 연결되는 곡선을 수정할 때 어려움이 있습니다.

B    연결되는 곡선이 하나로 연결되어 그려져 있어 곡선을 훨씬 깔끔하고
    섬세하게 수정할 수 있습니다.

# 9 스케치를 이미지 추출한 후 벡터화하면 안 되나요?

종종 손으로 그리는 것이 익숙한 분들은, 처음부터 디지털 프로그램으로 그리는 것보다 그린 스케치를 이미지 추출하여 벡터화하는 것을 선호하기도 합니다. 이 경우 이미지를 추출한 후 단순화 기능을 적용하고, 패스를 다듬어 깔끔하게 정리하면 됩니다. 글자를 그릴 때 정석대로 그리는 것도 중요하지만, 과정과 방식은 사람마다 다를 수 있습니다. 최종 결과물이 정리되어 있고 깔끔하다면 편한 대로 진행해도 괜찮습니다.

**패스 단순화 기능: 일러스트레이터의 오브젝트-패스-단순화**

**패스 단순화 기능을 사용한 자소**

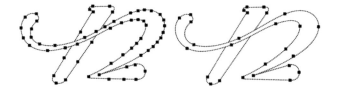

## 9  글자에 그래픽 조형을 넣기가 어려워요.

그림을 그릴 때, 우리는 자유로운 드로잉 방식으로 형태를 생각할 수 있으며, 제한 없이 다양한 형태와 구성을 만들어낼 수 있습니다. 그러나 글자에 그래픽 요소를 넣을 때는 다릅니다. 그림에 요소를 추가하는 것과는 다르게 여러 가지 제약이 발생하게 되지요. 글자는 글자로서 읽혀야 한다는 제약을 가지고 있으므로 특정한 형태를 유지해야만 합니다. 그렇기에 글자에 그래픽 요소를 삽입하는 과정에서는 글자의 전반적인 형태와 균형, 그리고 읽기 흐름을 해치지 않도록 조형을 조정해야 합니다.

**그래픽 조형을 넣은 글자**

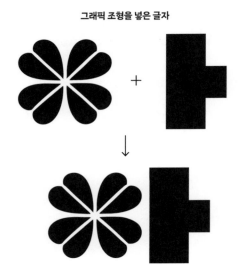

단순한 그래픽 요소를 글자와 조합할 때는 비교적 자연스럽게 통합되기도 합니다. 그러나 보통은 글자와 그래픽이 충돌하여, 어색함이 발생하는 경우가 많습니다. 이러한 어색함은 글자의 조형 흐름을 방해하거나, 글자로서의 판독성을 낮출 가능성이 있습니다. 구체적인 예로 아래의 하트 그래픽을 글자에 넣고자 할 때에는 하트 그래픽이 지니고 있는 '굵기 속성'을 이해할 필요가 있습니다.

**하트 그래픽의 굵기 속성**

　이 하트 그래픽을 글자에 삽입한다고 생각했을 때, 먼저 그래픽이 지닌 '굵기 속성'을 살펴보도록 합니다. 이 하트 모양의 그래픽은 선이 굴곡을 이루면서 굵은 선과 얇은 선이 교차하며 대비를 형성하는 특성을 가지고 있습니다. a 영역은 가장 얇고, b는 중간, c는 가장 굵은 굵기를 갖추고 있습니다. 중성과 종성을 구성할 때 이 굵기 속성을 따라 디자인되어야 이질감 없는 형태가 될 수 있습니다. 즉 하트 모양의 'ㅇ'꼴과 획이 조화를 이루려면, 그 안에서 나타나는 굵기 변화와 형태를 중성과 종성에서 자연스럽게 반영해야 합니다.

## 시각적인 굵기 속성을 고르게 유지하여 만든 글자

  그래픽을 글자와 자연스럽게 조화시키려면, 굵기 속성을 고르
게 유지해 주어야 합니다. 앞의 그림을 차례대로 보겠습니다.

a  가장 얇은 부분: 하트 도형에서 안쪽 곡선 부분과 유사하게, 중성과 종
   성이 연결되는 부분은 자연스럽게 흐르도록 가늘게 표현됩니다. 이는
   기본 서체나 서예에서 중성과 종성이 연결될 때 자연스럽게 가늘어지
   는 원리를 반영한 것입니다.

b  중간 굵기 부분: a와 c 영역의 굵기가 전부 부여되고 남은 부분들을 b
   영역으로 설정합니다. 그러면 하트의 굵기 속성을 자연스럽게 전부 반
   영할 수 있습니다.

c  가장 굵은 부분: 글자의 변별력을 좌우하는 중성의 영역, 특히 기둥의
   경우 굵게 제작되어야 글자가 구조적으로 안정되어 보입니다. 그러므
   로 하트 도형의 c 영역의 굵기를 중성에 부여합니다. 그리고 'ㄴ'의 끝부
   분이 b나 a처럼 얇아지는 경우 글자 구조의 안정감이 깨지므로, c의 굵
   기 속성을 부여합니다.

이처럼 획의 굵기가 균형 있게 배치되지 않으면, 도형과 글자의 조화가 깨지고 특정 부분이 너무 강조되거나 약해져서 시각적으로 불안정해질 수 있습니다. 굵기 조절을 통해 그래픽과 글자가 자연스럽게 일체감을 이루도록 해야 합니다. 굵기 속성을 이해하고 글자를 만들면 획 전개나 조형의 형태, 구조 등이 다소 엉성하더라도 실패 확률을 낮출 수 있습니다.

## 9  획 전개는 어떻게 해야 자연스러워질까요?

### 1) 기본 폰트를 따라 그려보자

기본 폰트에서 벗어난 스타일의 레터링을 할 경우 획 전개가 어려워지는 경우를 많이 만납니다. 획 전개를 자연스럽게 하기 위해서는 두 가지 연습이 필요합니다. 첫 번째는 시중에 나와 있는 다양한 폰트를 많이 스케치해 보면서 그 폰트들이 가진 획의 흐름과 전개 방식을 이해하는 것입니다. 이미 시각 보정이 잘 되어 있는 기본 폰트를 스케치하면서 각 글자 형태의 기본적인 구조와 비례, 그리고 획의 연결 방식 등에 대해 이해할 수 있습니다. 손으로 익혀보는 것이 가장 쉬운 방법입니다. 특히 평소 작업을 할 때 컴퓨터 상에서 획을 조합해서 디자인을 전개하는 방식을 사용하는 사람일수록 이 방법이 도움이 됩니다.

### 2) 도구로 글자를 써보자

두 번째 연습은, 도구를 이용해 직접 글자를 써보는 것입니다. 특히 붓이나 딥펜처럼 획의 굵기를 자유롭게 조절할 수 있는 도구를 사용하면 더욱 효과적입니다. 글자를 손으로 직접 써보는 것은 획이 어떻게 자연스럽게 이어지고 어디에서 속도와 힘을 조절해야 하는지를 체득하는 과정입니다. 이러한 연습을 통해 획 전개를 자연스럽게 하는 데 필요한 감각을 기를 수 있습니다.

# 9  일반 폰트를 변형하여 디자인할 때 왜 어색한 부분이 생기나요?

일반적으로 폰트는 일관성과 규칙성이 갖추어져 있습니다. 한 글자 안에서도 조형의 형태가 일정한 규칙을 따릅니다. 이렇게 정형화된 폰트를 임의로 변형하게 되면, 원래 갖고 있던 균형감이 무너지면서 글자가 '튀는' 현상, 즉 어색한 부분이 생길 수 있습니다. 이러한 어색함을 줄이기 위한 몇 가지 방법이 있습니다.

## 1) 원본 폰트의 메인 특성을 유지하기

폰트를 변형하더라도 획의 굵기나 구조 등 핵심적인 비례를 완전히 파괴하지 않는 것이 중요합니다. 변형 범위를 최소화하여 원본의 균형감을 유지하면 폰트가 가진 안정된 느낌을 해치지 않을 수 있습니다. 어떤 글자의 초성을 변형하고 싶을 때, 그 폰트가 가진 굵기와 구조는 최대한 건드리지 않습니다. 조형은 변화가 있어도 균형이 많이 깨지지 않는 편인데, 구조를 많이 변형하거나 굵기를 다르게 하면 글자가 엉성해보일 수 있습니다. 변형을 하더라도 글자의 구조를 유지하는 것이 가장 중요하고 지나친 구조 조정은 글자 구조의 균형이 무너질 수 있습니다.

## 2) 변형 시 조형적 일관성 유지하기

폰트 변형을 할 때는 조형적 일관성을 유지하여야 합니다. 특정 글자만 과도하게 변형하면 다른 글자들과의 조화가 깨지기 때문입니다. 이때 같은 그룹의 글자(예: 'ㅂ, ㅃ, ㅍ' 또는 'ㄱ, ㅋ' 등)에서 일

관되게 적용하는 것이 좋습니다. 한글 조형의 전개 과정-자음(56p)을 참고하세요. 예를 들어, 'ㅂ'의 아랫부분을 둥글게 변형했을 경우, 'ㅁ'과 'ㅃ' 등에도 일관성 있게 적용해야 합니다. 획의 끝맺음이나 곡선의 처리 방식도, 글자의 기울기와 정렬도 고르게 유지해야 합니다. 변형된 글자가 주변 글자들과 다른 각도로 기울어지거나 높이가 다르면 부자연스러워질 수 있으므로 전체 균형을 변형 전의 폰트를 기준으로 맞추도록 합니다. 조형 변형을 시도하다 보면 일관성을 잃고 헤맬 수도 있으므로, 변형 작업을 시작하기 전 나름의 조형 규칙을 정해 두는 것이 도움이 됩니다.

## 9 자연스럽게 손으로 쓴 것 같은 느낌을 내고 싶은데, 손글씨 폰트로는 어색할 때는 어떻게 해야 할까요?

디지털 환경에서 자연스럽게 손글씨 느낌을 내고 싶다면, 먼저 실제 손글씨가 어떤 특징을 갖고 있는지 살펴봐야 합니다. 사람 손의 미세한 떨림과 압력 변화는 글자 획에 미묘한 굴곡과 두께 변화를 만들어내는데, 손글씨 폰트를 제외한 디지털 폰트는 보통 이런 부분을 재현하지 않습니다. 손글씨 폰트 또한 일관된 구조와 조형으로 구성되어 있어 정말 손으로 쓴 것 같은 자연스러운 느낌은 나지 않습니다. 이때 진짜 손으로 쓴 것 같은 필기의 느낌을 내기 위한 방법은 두 가지가 있습니다.

하나는 의도적으로 깨끗하지 않은 패스를 그리는 것입니다. 예를 들어 같은 직선을 그리더라도 아래 예시처럼 핸들을 추가하고 방향을 미세하게 수정하여 손으로 그린 것 같은 굴곡을 넣어주는 방법이 있습니다.

A   직선
B   핸들이 들어가서 직선 부분에 굴곡이 생김

또 하나의 방법은 텍스처를 적절히 활용하는 것입니다. 종이에 직접 손글씨를 쓰면 펜이나 붓이 종이에 닿는 면적과 각도, 잉크 번짐 등으로 인해 미묘한 질감이 생기는데, 이 부분을 디지털 환경에서 재현하려면 브러시에 약간의 노이즈를 추가하거나, 실제 종이에 쓴 글씨를 스캔해 그 질감을 겹치는 것이 좋은 방법입니다. 글자 바깥에 텍스처를 붙인다고 생각하고 작업합니다.

마지막으로 글자를 배치할 때 모든 것이 완벽하게 맞아떨어지지 않도록, 자간이나 줄 간격을 조금씩 흔들고 글자의 기울어짐이나 높이를 미세하게 다르게 해봅니다. 사람의 손글씨는 전부 똑같은 각도와 간격으로 쓰이지 않기 때문에, 이 약간의 불규칙성이 손글씨의 자연스러운 느낌을 만듭니다. 글자의 구조 또한 균형감이 너무 깨지지 않을 정도로만 살짝 어긋나게 조정하면 손글씨 특유의 느낌을 만들 수 있을 것입니다.

# 9 시각 보정이 부족할 때는 어떻게 하면 될까요?

한글 레터링의 경우 그래픽 작업과 함께 쓰이는 경우가 대부분이기 때문에 여러 방법을 통해 부족함을 보완할 수 있습니다.

## 1) 레이아웃 이용하기

글자가 일렬로 나란히 배치되면 우리 눈은 이를 균형 잡힌 형태로 인식하려고 하는데, 이때 오히려 작은 차이들이 더 도드라져 보이며 어색하게 느껴질 수 있습니다. 예를 들어 '환상'이라는 단어를 배치할 때, 모든 글자를 완전히 같은 높이로 맞추기보다 '환'을 약간 위로, '상'을 살짝 아래로 조정하면 글자의 시각적 균형이 자연스럽게 맞춰집니다. 이렇게 하면 글자의 형태 자체는 완벽하게 보정되지 않았더라도, 배치를 통해 보완할 수 있습니다.

## 2) 색상 활용하기

글자를 활용할 때 되도록이면 흰 바탕에 검은 글자처럼 명도 대비가 강한 조합은 피합니다. 흑백 조합은 글자의 형태를 또렷하게 보여주는 장점이 있지만 시각 보정이 충분하지 않을 경우 오히려 어색한 부분이 더 도드라져 보입니다. 이럴 때는 컬러를 활용하여 대비를 부드럽게 조절하면 형태의 단점이 완화되고 보다 안정감 있는 인상을 줄 수 있습니다. 색상이 흑백일때보다 어울리는 색상이 들어갔을 때 레터링이 돋보이는 경우가 많으므로 적극적으로 색상을 활용하면 좋습니다.

### 3) 그래픽 추가하기

글자가 불안정한 형태라도 그래픽 요소가 함께 배치되면 전체적으로 글자와 그래픽이 패턴처럼 함께 들어오게 되고, 자연스럽게 글자를 개별적으로 보지 않게 되어 더 자연스러워 보입니다. 글자 자체에 그래픽 효과를 주는 방법도 좋습니다.

# 9 한글 레터링 or 글자 디자인 실력을 올리기 위해서 어떤 걸 해야 할까요?

글자의 시각 보정이나 구조 설계가 어려운 경우, 한글 레터링이나 글자 디자인 실력을 올리기 위해서는 무엇보다 잘 만들어진 본문용 폰트를 관찰하는 것을 추천합니다. 입문자에겐 특히 고딕 폰트를 관찰하기를 권하는데, 글자의 기본 구조를 익히기에 적합하기 때문입니다. 획의 굵기 차이가 적고, 직선과 기하학적 형태로 이루어져 있어 공간 배분과 균형을 연습하기에 유용합니다. 또한 시각 보정이 약간만 부족해도 차이가 두드러지게 드러나기 때문에 보정 원리를 익히기에 좋습니다. 또 고딕 폰트는 단순한 형태 덕분에 글자 공간을 관찰하기에도 용이하여 글자 디자인을 처음 접하는 분들에게 아주 좋은 연습 상대가 되어줍니다.

빠른 시간 내에 실력을 올리기 좋은 방법은 전문가의 피드백을 받으며 폰트 한 벌을 완성해 보는 것입니다. 팬시용 폰트가 아니라 단정한 제목용 서체나 본문용 서체를 만들어 본 경우 시각 보정과 공간 보정에 있어서 좀 더 유리한 위치를 차지할 수 있습니다. 한글 폰트의 경우 한 벌을 만드는 데 상당한 노동력이 필요하므로 쉬운 도전은 아니지만, 레터링을 전문적으로 하고 싶거나 폰트 디자이너가 되고 싶다면 분명 가치 있는 도전입니다. 차선의 방법은 레터링을 다양한 종류로 퀄리티 있게 제작하는 연습을 하는 것입니다. 일주일에 하나씩 만든다고 생각해도 1년이면 52개의 레터링 작업을 완성하게 됩니다. 이렇게 꾸준히 작업을 이어나가면 자연스럽게 퀄리티가 향상될 뿐만 아니라, 자신의 스타일을 확립하는 데에도 도움이 됩니다.

또 어떤 사람에게는 시각 보정이나 구조 설계보다 조형이 어려울 수 있습니다. 조형 실력 향상을 위해서는 여러 글자를 직접 그려보는 것은 물론이고 글자가 아닌 것에서 글자의 조형을 발견하는 연습을 해보면 좋습니다. 예를 들어 사진이나 그림 속에서 글자의 형태를 발견해보고 그것을 바탕으로 자소를 그려보는 것입니다. 파라솔의 형태를 보고 조형을 떠올린다거나 하는 것입니다.

정리하면 기존 폰트를 관찰하고 그려보기, 폰트 만들어보기 힘들면 레터링을 매주 1개씩 제작해 보기, 마지막으로 글자가 아닌 것에서 글자 조형을 발견해 보기 이 세 가지가 실력 향상에 도움이 된다고 할 수 있겠습니다.

# 디자이너를 위한 한글레터링

**1판 1쇄 발행** 2025년 6월 13일

**저　자** | 이수연
**발 행 인** | 김길수
**발 행 처** | (주)영진닷컴
**주　소** | (우)08512 서울 금천구 디지털로9길 32
　　　　 갑을그레이트밸리 B동 10층 (주)영진닷컴
**등　록** | 2007. 4. 27. 제16-4189호

©2025. (주)영진닷컴

**ISBN** | 978-89-314-7809-9

YoungJin.com **Y.**
영진닷컴